LES GRAVURES FRANÇAISES
DU XVIIIe SIÈCLE

NICOLAS LAVREINCE

TIRAGE.

450 exemplaires sur papier vergé (n^{os} 51 à 450).
50 — sur papier Whatman (n^{os} 1 à 50).

500 exemplaires, numérotés.

N° 263

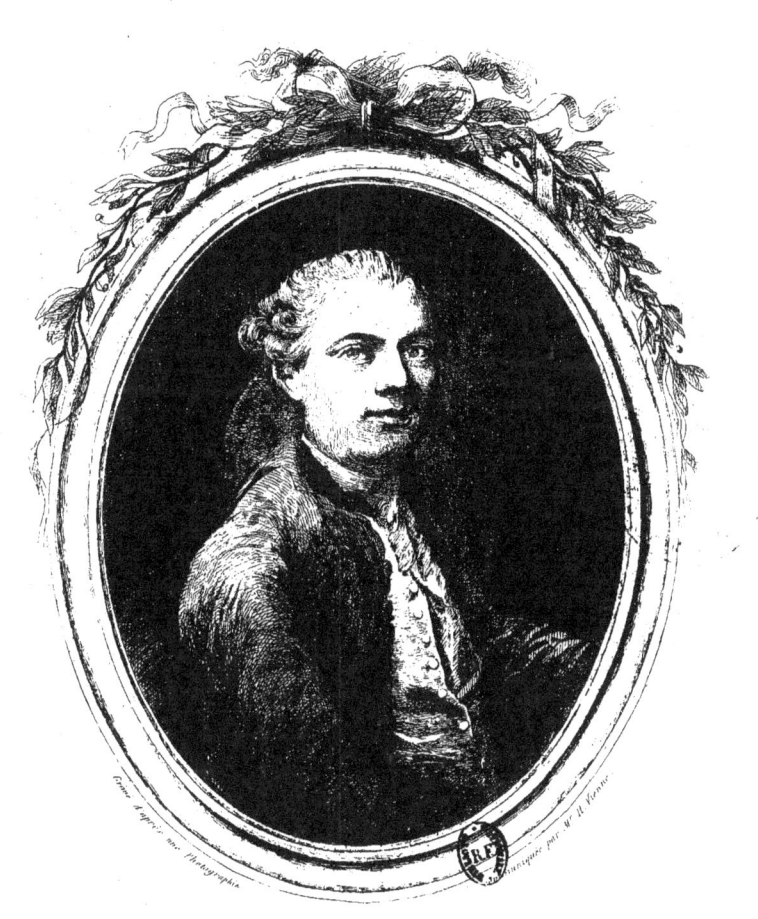

NICOLAS LAVREINCE

LES GRAVURES FRANÇAISES DU XVIII^e SIÈCLE

OU

CATALOGUE RAISONNÉ

DES ESTAMPES, EAUX-FORTES, PIÈCES EN COULEUR, AU BISTRE
ET AU LAVIS, DE 1700 A 1800

PAR EMMANUEL BOCHER

PREMIER FASCICULE

NICOLAS LAVREINCE

AVEC UN PORTRAIT GRAVÉ A L'EAU-FORTE
PAR M. LEMAIRE, D'APRÈS LA PHOTOGRAPHIE, COMMUNIQUÉE PAR M. H. VIENNE
D'UNE MINIATURE CONSERVÉE AU MUSÉE DE STOCKHOLM

A PARIS

A LA LIBRAIRIE DES BIBLIOPHILES

Rue Saint-Honoré, 338

ET CHEZ RAPILLY, QUAI MALAQUAIS, 5

M DCCC LXXV

A MONSIEUR LE VTE HENRI DELABORDE

MEMBRE DE L'INSTITUT

CONSERVATEUR DU CABINET DES ESTAMPES

Monsieur,

Je vous ai parlé souvent du projet que j'avais de réunir en un vaste corps de doctrine toutes les productions gravées des artistes français du XVIIIe siècle, et vous avez bien voulu approuver mon entreprise. Voici le premier fascicule de cette Iconographie, qui comprendra, si Dieu me prête vie, toute l'École française de 1700 à 1800. Sous quel patronage plus autorisé que le vôtre, Monsieur, pourrais-je placer cet ouvrage, à son début? Laissez-moi croire qu'attacher votre nom à sa première page, ce sera lui porter bonheur, et recevez ici, avec la nouvelle assurance de ma respectueuse affection, tous les remercîments que je vous dois pour vos bons conseils, vos encouragements et l'obligeance empressée avec laquelle vous avez mis à ma disposition les matériaux qui pouvaient m'être nécessaires.

E$_{MMANUEL}$ BOCHER.

PRÉFACE

Il existe, dans l'histoire de l'art au XVIII^e siècle, une lacune importante qu'il nous a paru intéressant de combler. Réunir, pour en former un ensemble, toutes les œuvres gravées par les artistes qui de 1700 à 1800 ont occupé la France soit de leurs pinceaux, soit de leurs crayons; y ajouter celles de leurs compositions qui, reproduites par d'autres interprètes qu'eux-mêmes, n'en sont pas moins l'expression de leur pensée, de leur invention, et la forme de leur talent individuel; mettre, en un mot, sous la rubrique de chaque artiste les pièces gravées par lui, celles d'après lui; rompre la sécheresse d'un livre pareil par quelques citations et extraits tirés soit des traités, des mémoires ou des journaux de l'époque; faire connaître, sur ces œuvres, l'opinion des contemporains; faire entrer dans ce travail tous les maîtres de l'École française, les grands comme les petits, et essayer de renouveler un jour ou l'autre, pour les amateurs d'estampes, ce que M. Brunet a si admirablement fait pour les bibliophiles, tel est le but un peu hardi vers lequel nous voulons tendre, et auquel nous consacrerons dès aujourd'hui notre temps, nos soins, nos recherches.

Le moment, du reste, nous paraît bien choisi pour une telle entreprise. Jamais l'École française du XVIII^e siècle n'a été plus en faveur, jamais ses productions gravées n'ont atteint des prix aussi fabuleux. Telle pièce en couleur qui, il y a quelques années, n'aurait eu que le dédain de l'amateur et ne serait entrée à aucun titre dans ses portefeuilles, se trouve aujourd'hui, par le seul fait qu'elle est de l'époque à la mode, disputée à prix d'or dans les ventes, et s'en

va dans les collections particulières prendre une place parfaitement en vue et quelquefois la meilleure, à côté des plus grands maîtres dans l'art de la gravure. Il y a là certainement un engouement dont le public lui-même fera justice, mais devant la mode on n'a qu'à s'incliner et à reconnaître que l'on a tort quand tout le monde a raison. — La question toutefois n'est pas là, et nous ne songeons pas à nous engager dans une question d'esthétique qui ne doit pas trouver ici sa place. — Quel que soit le mérite relatif des œuvres charmantes dont nous voulons nous occuper, quelle que soit la part qui devra leur être faite un jour dans l'histoire de l'art, il est toujours intéressant de faire de toutes ces productions un corps de doctrine, de les classer dans un ordre méthodique et raisonné qui permette aux amateurs de savoir ce qu'ils ont et surtout ce qui leur manque. Comme le disait Gavarni (un maître dont nous avons eu le premier l'idée de cataloguer les œuvres, travail que nous avons mené à bonne fin, M. Armelhaut, mon collaborateur, et moi[1]) : l'amateur est bien plus désireux de ce qui lui manque qu'heureux de ce qu'il possède. Satisfaire en cela les amateurs, leur montrer les lacunes de leurs collections et guider leurs recherches, être utile aux artistes, aux bibliothécaires, aux conservateurs des musées iconographiques, et par la même occasion faire connaître à la grande quantité de gens qui les ignorent la richesse et la variété de notre École française du XVIIIe siècle, tel sera l'objet de ce travail.

Le fascicule que nous offrons aujourd'hui au public contient l'œuvre gravé de Lavreince, dont le véritable nom était Lafrenzen, peintre d'origine suédoise, il est vrai, mais n'ayant presque produit qu'en France, et étant tellement bien de notre pays par le goût, par la façon, par le genre, que son nom lui-même s'est francisé, et qu'il est aujourd'hui classé et reconnu comme faisant partie de notre École nationale, à côté des Baudouin, des Fragonard, des Gravelot, des Eisen, des Moreau, et autres.

Nous n'avons mis, on le voit, aucun ordre ni aucune logique dans notre manière de procéder. Nous avons entamé notre besogne par un bout, sans suivre une méthode arrêtée d'avance, sans partir d'une base soit chronologique, soit alphabétique. Les explications que nous allons donner seront notre excuse, et nous espérons qu'on voudra bien les admettre.

Produire du même coup le dictionnaire iconographique que nous nous proposons de faire, en porter le manuscrit gigantesque chez notre éditeur, en corriger les épreuves depuis la première jusqu'à la dernière, et finalement livrer au public les volumes in-4° qui composeront ce dictionnaire et lui dire : Voilà! c'eût été folie à tous les points de vue. Il eût fallu d'abord, pour accomplir une pareille tâche, s'y être consacré depuis des années déjà, et même le résultat

1. L'Œuvre de Gavarni, Catalogue raisonné, par J. Armelhaut et E. Bocher. Paris, Librairie des Bibliophiles, rue Saint-Honoré, 338 — 1873.

PRÉFACE.

aurait-il couronné nos efforts, on comprendra sans peine combien d'inexactitudes se seraient glissées dans un semblable livre, que d'erreurs seraient venues s'ajouter les unes aux autres.

Les gens éclairés qui s'occupent de ces matières n'auraient jamais eu le courage, sur un ouvrage de plusieurs volumes, de relever les fautes, les lacunes, et la bonne volonté de nous en faire part dans un but d'utilité générale.

Nous avons alors songé à adopter une combinaison qui, en facilitant notre travail, en le scindant en différentes étapes, le rendît pour nous moins aride et nous permît de lui donner plus sûrement les qualités que tout bon catalogue raisonné doit nécessairement avoir, la plus scrupuleuse, la plus complète exactitude.

Voici donc comment nous comptons procéder. L'œuvre de Lavreince est terminé d'áprès tous les renseignements que nous avons pu recueillir, d'après toutes les recherches que nous avons pu faire. Nous le mettons en vente à un nombre d'exemplaires restreint, mais assez grand néanmoins pour que tous les amateurs d'estampes puissent l'acquérir. C'est ici maintenant que nous nous adressons à leur obligeance. Nous leur demandons de nous faire parvenir sur ce premier travail leurs remarques, leurs critiques; de nous signaler, pour nous aider à les rectifier, toutes les erreurs qui ont pu nous échapper. De toutes ces observations il sera tenu un compte rigoureux, et nous osons croire que, grâce à cette bienveillante collaboration, lors de l'édition définitive du maître en question, nous aurons atteint, sinon la perfection, au moins la vérité et l'exactitude dans ce qu'elles ont de plus complet.

Après Lavreince paraîtront successivement tous les autres maîtres, Baudouin *en tête (son œuvre est déjà sous presse, et suivra de quelques jours le fascicule* Lavreince*). Après* Baudouin, Chardin, Greuze, *dont les matériaux sont déjà réunis par nous. Puis, quand toutes ces brochures auront paru successivement et que les corrections nous paraîtront définitives, nous donnerons au public, d'un coup cette fois :*

Le Catalogue raisonné des estampes, gravures en couleur, eaux-fortes, pièces au lavis et au bistre, etc., etc., formant l'École française du XVIIIᵉ siècle, 1700-1800. — *S'il ne nous est pas donné d'achever ce travail, nous aurons eu au moins le mérite de l'avoir entrepris, et le peu qui en aura été fait, se trouvant complet dans toutes ses parties, ne sera pas complètement inutile.*

<p align="right">Emmanuel Bocher.</p>

NICOLAS LAFRENSEN, vulgairement connu en France sous le nom de LAVREINCE. Né à Stockholm en octobre 1737, mort dans la même ville le 6 décembre 1807.

RENSEIGNEMENTS BIBLIOGRAPHIQUES.

NICOLAS LAFRENSEN, PEINTRE A LA GOUACHE, par M. Henri Vienne. *Gazette des Beaux-Arts*, mars 1869, troisième livraison, p. 288.

Renseignements biographiques sur Lafrensen, dans le *Dictionnaire biographique de Suède*, nouvelle série, tome VIII, par M. Eichhorn, de la Bibliothèque Royale de Stockholm.

MODE D'EXÉCUTION DU CATALOGUE

Nous avons classé les estampes de Lavreince par l'ordre alphabétique de leurs titres, et nous agirons de même pour tous les artistes dont les productions seront comme ici relativement restreintes. Pour les vignettistes comme les Moreau, les Eisen, les Cochin, les Marillier, ou pour les maîtres dont la facilité et l'abondance se sont répandues dans des centaines de productions comme les Watteau, les Boucher et tant d'autres, nous fractionnerons alors nos catalogues, comme nous l'avons fait pour celui de Gavarni, en plusieurs sections comprenant les portraits, les pièces parues isolément, les illustrations pour les ouvrages divers, etc. Nous nous bornerons ici, tout en suivant l'ordre alphabétique des titres, à indiquer les pièces qui dans l'intention de l'éditeur ou de l'artiste étaient destinées à se faire pendants.

Pour chaque pièce nous donnons :

1° Le titre en majuscules avec l'indication de la place qu'il occupe, mais seulement dans le cas fort rare où ce titre ne se trouve pas au bas de la gravure. Lorsque la pièce n'a pas de titre nous lui en donnons un pour ordre et afin de faciliter les recherches, et dans ce cas ce titre sera toujours entre parenthèses.

2° La description détaillée de la pièce; quand nous n'indiquons pas que les personnages sont à mi-corps ou à mi-jambes, c'est qu'ils sont en pied.

3° L'indication de son encadrement, c'est-à-dire si elle est circonscrite par un simple trait carré, s'il se trouve un ou plusieurs filets, ou un encadrement ornementé se terminant ou non à sa partie inférieure par une tablette, enfin si elle est ovale. Nous avons ici apporté une innovation qui abrégera de beaucoup la rédaction de notre ouvrage et fera mieux saisir, nous l'espérons, à nos lecteurs, la disposition de la lettre,

telle qu'elle se trouve au bas des estampes. Nous avons voulu donner de cette lettre une véritable apparence matérielle. Notre intelligent imprimeur a figuré par des traits de gravure la disposition de la partie inférieure de chaque estampe décrite, remplaçant par un écusson d'un modèle unique les armes qui les accompagnent souvent, et par un cercle les fleurons ornementés qui s'y trouvent également quelquefois. Il a représenté de même les tablettes qui se rencontrent au-dessous des encadrements et qui contiennent généralement le titre et la plus grande partie de la lettre.

Ces lignes étant tracées, nous n'avons plus qu'à donner à chaque partie de la lettre la place qu'elle occupe réellement sur l'estampe relativement à ces différentes dispositions de l'encadrement, et nous supprimons du même coup toutes ces répétitions fastidieuses de: à droite, à gauche, en bas, en haut, qui, sans cesse répétées et à chaque article, fatiguent le lecteur après avoir été pour l'auteur dans la correction de ses épreuves, une cause non interrompue d'inexactitudes et d'erreurs.

4° Sa hauteur et sa largeur en millimètres. Ces dimensions sont prises pour les pièces rectangulaires sur l'une des lignes verticales et sur l'une des lignes horizontales qui circonscrivent le travail du burin; pour les autres sur les diamètres du cercle ou de l'ovale dont le travail du burin couvre l'étendue.

5° L'indication de son mode de tirage, c'est-à-dire si elle a été imprimée en noir, ou au bistre, ou en couleur.

6° Les états, c'est-à-dire toutes les différences qu'on remarque entre ses épreuves par suite des modifications apportées au travail de la planche soit relativement au dessin, soit relativement à la lettre. N'ayant voulu consigner ici que les états qui nous ont passé sous les yeux, c'est ici surtout que nous nous recommandons à l'obligeance des amateurs, en les priant de nous faire part de leurs observations et nous les prions instamment de nous tenir au courant de tout ce qui aurait pu nous échapper dans ce premier travail tout préparatoire.

7° Autant que possible les annonces des pièces telles qu'elles paraissaient dans les journaux, ou livres de l'époque, avec les appréciations des contemporains.

Nous terminerons notre plaquette par la liste chronologique des tableaux, dessins, gouaches et miniatures du maître qui nous occupe, et relevée aussi exactement que possible d'après les catalogues de vente du XVIII^e siècle, par une liste, chronologique également, autant que faire se pourra, de toutes les planches décrites, et enfin par la liste alphabétique des graveurs qui ont concouru à leur production.

En tête de chaque fascicule nous donnerons avec les noms de l'artiste dont nous collationnerons les œuvres, la date de sa naissance et de sa mort, et les quelques renseignements bibliographiques que nous aurons pu recueillir sur son compte.

Il nous reste en terminant ce long préambule explicatif à remercier tous ceux qui ont bien voulu ici nous prêter leur concours. C'est d'abord, et en première ligne, notre ancien camarade Vienne, officier comme nous l'étions encore au début de ce travail, et comme nous heureux de consacrer à ce qui touche de près ou de loin aux arts les loisirs que peut laisser la carrière militaire. Les notes qu'il nous a si généreusement communiquées nous ont été d'une grande utilité pour combler les vides et les lacunes de notre Catalogue. C'est lui qui le premier avait fait connaître Lafrensen, dans une très-remarquable étude publiée dans la *Gazette des Beaux-Arts* du mois de mars 1869. Les renseignements biographiques qu'il a pu recueillir sur cet artiste, à force de patience, de recherches, et avec l'âpre volonté d'un passionné lettré et érudit, joints à la critique savante de l'œuvre du maître constituent, je crois, jusqu'ici tout le dossier de

MODE D'EXÉCUTION DU CATALOGUE.

Lafrensen, de ce petit maître charmant dont le nom avant lui était presque inconnu, et qu'il a eu la bonne fortune de faire sortir de l'ombre et de l'oubli où il se trouvait.

Après lui, notre ami G. Duplessis, bibliothécaire au cabinet des estampes. Le nommer c'est dire pour tous ceux qui s'occupent de gravures, sa science aussi sûre que modeste et qu'il met à la disposition de tous avec cette bienveillance qui en double encore le prix. Un remercîment bien affectueux à M. Raffet, dont nous avons abusé souvent et dont nous abuserons encore. Nous le ferons sans scrupule, sachant qu'avec le nom qu'il porte, rien de ce qui intéresse le burin ou le crayon ne peut lui être indifférent.

ABRÉVIATIONS.

D.	= droite.	de pr.	= de profil.
G.	= gauche.	en B.	= en bas.
H.	= hauteur.	en H.	= en haut.
L.	= largeur.	fil.	= filets.
M.	= milieu.		
T. C.	= trait carré.		

Un tiret perpendiculaire entre deux mots ou deux parties d'un même mot signifie qu'ils sont séparés par un interligne sur la planche.

Un tiret horizontal entre deux mots ou deux parties d'un même mot signifie que sur la planche décrite ces mots sont sur la même ligne.

La gauche et la droite sont toujours désignées relativement à la personne qui est censée avoir devant elle la pièce décrite.

Nous avons reproduit la lettre telle qu'elle se trouve au bas de chaque estampe, sans rectifier l'orthographe souvent fautive, et nous avons agi de même dans les extraits que nous avons pu faire des livres de l'époque. Si à chacune de ces fautes nous n'avons pas mis en regard le mot (*sic*), c'est que la répétition de cette remarque eût été fastidieuse et aurait surchargé par trop notre texte.

CATALOGUE DESCRIPTIF ET RAISONNÉ

DES ESTAMPES COMPOSANT L'ŒUVRE GRAVÉ

DE NICOLAS LAVREINCE

1. — *L'ACCIDENT IMPRÉVU.*

Dans une mansarde, un petit commissionnaire vu de dos, tenant son chapeau à la main, la tête de pr. à D., les cheveux noués derrière sa tête par un ruban; à D., de pr. à G., une jeune ouvrière repasseuse lisant une lettre. A D., la malle de la jeune femme toute grande ouverte. — T. C. Un filet.

Lavrince Pinxit. *D'Arcis sculpsit.*

L'ACCIDENT IMPRÉVU.

Dédié à S. A. S. Monseigr. *le Duc d'Orléans.*

Premier Prince *du sang.*

A Paris chez Mr Tresca rue des Mauvaises Paroles n° 9. *Par son très humbles et très-obéissant serviteur D'Arcis.*

H. 0m332. — L. 0m269.

Cette planche a été tirée en bistre et en couleur.

1er ÉTAT. Avec les noms des artistes à la pointe, et les armes sans aucunes autres lettres.
2e — *Rue des Mauvaise Paroles...*, au lieu de *Rue des Mauvaises Paroles...* Le reste comme à l'état décrit.
3e — Celui qui est décrit.
4e — *A Paris rue des Mathurins* 334, au lieu de *A Paris chez M. Tresca...*, etc. Le reste comme à l'état décrit.

Mercure de France, 25 avril 1789. — L'Accident imprévu, gravé d'après Lavrince par d'Arcis. Prix : 4 livres 10 sols, et 9 livres coloriée. — Faisant pendant à la *Sentinelle en défaut* des mêmes artistes.

Journal de Paris, mardi 19 mai 1789. N° 139. — L'Accident imprévu et la Sentinelle en défaut, deux estampes faisant pendant, gravées par D'Arcis d'après Lavrins. Prix : 4 livres 10 sols, et 9 livres coloriées.

2. — *AH! LAISSE-MOI DONC VOIR!*

Dans un parc, un jeune homme et une jeune femme se donnant le bras. Ils sont arrêtés tous les deux devant un Priape que l'on voit à G., au milieu des arbres. Le jeune homme cache avec son chapeau la nudité de la statue. La jeune femme, coiffée d'un grand bonnet à plumes, a un bouquet de roses au corsage. — T. C. Un filet.

Lavrince del. *Janinet sculpsit.*

AH! LAISSE-MOI DONC VOIR!

A Paris, chez Janinet Rue Haute Feuille n° 5.

H. 0m161. — 0m118.

Pièce en couleur.

1er État. Avant toutes lettres.
2e — Celui qui est décrit.
3e — Le côté libre de la composition a disparu. C'est ici un portrait que dispute un amant empressé à sa belle en déshabillé galant. (*Gazette des Beaux-Arts*, tome II, p. 186.)

3. — *AH! QUEL DOUX PLAISIR.*

Dans la clairière d'un bois, à D., une jeune femme, assise par terre, le dos appuyé contre une botte de grandes herbes placée au pied d'un arbre, les jambes écartées. A G., un jeune homme de pr. à D. est à genoux à ses pieds, son chapeau sur la tête. Il embrasse la jeune femme, dont il tient le visage entre ses deux mains. — T. C. Un filet.

Peint par Lavreince. *Gravé par Copia.*

AH! QUEL DOUX PLAISIR.

H. 0m137. — L. 0m98.

Petite pièce en couleur, gravée au pointillé, et qui a pour pendant celle intitulée : Je touche au Bonheur. (Voir ci-dessous ce titre.)

(*) — *AH! QU'ELLE EST HEUREUSE.* — *Voir ci-dessous la description de cette pièce sous la rubrique :* Les deux Cages, ou La plus Heureuse.

CATALOGUE DE L'ŒUVRE DE LAVREINCE.

4. — *LES APPRÊTS DU BALLET.*

Jeunes danseuses de l'Opéra en train de s'habiller dans une grande chambre. On remarque à D., près d'une fenêtre, une jeune femme assise, de face, en train de se faire coiffer par un perruquier. Devant elle, assise sur une chaise, vue de dos, une de ses amies ayant un grand chapeau à plumes sur la tête. Au M., un habilleur en manches de chemise, en train de lacer le corset d'une jeune femme tournée vers la D. Devant celle-ci, une autre femme, un mantelet noir sur les épaules, agenouillée sur une chaise tournée vers la G. Près d'elle, vers la G., deux femmes à moitié déshabillées, les seins nus; l'une est en train de se faire habiller par une soubrette qu'on voit derrière elle; l'autre se chausse. Au fond, près d'une porte entr'ouverte une danseuse vue de dos, étudiant un pas. — T. C. Un filet.

Lavrince pinxit. *Tresca sculpsit.*

LES APRÊTS DU BALLET.

Peints à la gouache par Lavrins dans l'avant-scène de l'Opéra,
Et gravés par Tresca.
A Paris chez Tresca rue de la Barillerie Quartier du Palais, Maison d'un Coffretier au 3e.

H. 0m296. — L. 0m377.

Cette planche est au pointillé, en couleurs. Des épreuves en ont été tirées en noir.

1er ÉTAT. Avec les noms des artistes, sans aucunes autres lettres.
2e — Celui qui est décrit.

Mercure de France, 26 mars 1782.

5. — *L'ASSEMBLÉE AU CONCERT.*

Dans un riche salon, une assemblée de jeunes gens et de jeunes femmes en train de faire de la musique ou d'écouter le concert. On remarque, entre autres, à D., un homme jouant de la flûte assis devant un pupitre, un autre tenant d'une main une partition posée sur le revers de ce pupitre; devant eux, deux personnages dont l'un regarde avec son lorgnon et dont l'autre accorde son violon; au milieu de l'estampe, une jeune femme jouant du clavecin, un jeune homme accordant son violoncelle, et sur le premier plan, une jeune femme assise, son chapeau sur la tête, tenant à la main une feuille de musique; à G., groupe de femmes assises ou debout; un abbé assis, les jambes croisées, cause avec elles. Aux deux bouts du salon, deux statues colossales représentant la Musique et l'Harmonie. — T. C.

Peint à la gouache par N. Lavreince peintre du Roi de Suède et de l'Académie Royale de Stockholm. *Gravé par F. Dequevauviller.*

Dédiée à Son Altesse Sérénissime *Mademoiselle de Condé.*

Le tableau appartient à Mr Jauffret.

Par son très humble et très obéissant serviteur.
Dequevauviller.

Avec Privilège du Roi.

A Paris chez Dequevauviller rue St Hyacinthe la 3e porte cochère à droite par la place St Michel.

CATALOGUE DE L'ŒUVRE DE LAVREINCE.

H. 0m330. — L. 0m465.

Tous les personnages qui figurent dans cette estampe doivent être des portraits.

1er ÉTAT. Épreuve d'eau-forte, sans aucunes lettres.
2e — Avec les armes, les noms des artistes, et *Avec Privilége du Roi*, sans aucunes autres lettres.
3o — Celui qui est décrit.

Mercure de France, 24 avril 1784. — L'Assemblée au concert, peint à la gouache par Lavrince, peintre du Roi de Suède et de l'Académie royale de Stockholm, gravé par F. Dequevauviller. Prix : 9 livres. A Paris, chez l'auteur, rue S.-Hyacinthe, la 3e porte cochère à droite, par la place S.-Michel. — Cette estampe, gravée avec soin et d'une composition agréable, fait pendant à l'*Assemblée au Salon* que nous avons annoncé dans un de nos précédents *Mercure*.

Journal de Paris, lundi 8 mars 1784. N° 68. — L'Assemblée au concert, estampe faisant pendant à l'*Assemblée au Salon*, gravée par Dequevauviller d'après Lavrince, peintre du Roi de Suède, et dédiée à S. A. S. Mlle de Condé. Prix : 9 livres. A Paris, chez Dequevauviller, rue S.-Hyacinthe, la 3e porte cochère à droite, par la place S.-Michel. — Cette estampe nous a paru agréable pour la scène qu'elle représente.

6. — *L'ASSEMBLÉE AU SALON.*

Dans un grand salon richement décoré, une société d'hommes et de femmes ; à G., près d'une haute fenêtre, une femme, assise et lisant. A côté d'elle, vers le fond, à D., une jeune femme joue avec un abbé à une table de trictrac. Debout, à côté d'eux, un homme les regardant jouer. Près de la cheminée, vers le milieu du salon, une femme assise, son chapeau sur la tête, fait la conversation avec un homme qui se penche vers elle. A D., réunion de trois femmes et de deux hommes jouant aux cartes. Une des femmes est debout, s'appuyant sur la chaise d'une des joueuses. Un des hommes est debout également, des lunettes sur le nez. — T. C.

Peint à la gouache par *N. Lavreince, peintre du Roi de Suède et de l'Académie royal de Stockholm.* Gravé par *Dequevauviller.* 1763.

L'ASSEMBLÉ AU SALON

Dédié à Monsieur le Duc de Luynes et de Chevreuse.

Pair de France, maréchal des camps et armées du Roi, Chevalier de l'Ordre Royal et militaire de St Louis,
et Mestre de Camp, Général des Dragons.

Tiré du Cabinet de M. Jaufret

A Paris, chez Dequevauviller, rue S. Hyacinthe, la 3e porte —
— cochère à droite, par la place S. Michel. A. P. D. R. Par son très-humble et très-obéissant serviteur, Dequevauviller.

H. 0m330. — L. 0m466.

1er ÉTAT. Épreuve d'eau-forte sans aucunes lettres. Quelques traits de burin sur la marge inférieure vers la G.
2e — Avec les armes, les adresses des artistes, *A. P. D. R.*, sans aucunes autres lettres.
3e — Celui qui est décrit.

Mercure de France, 22 mars 1783. — L'Assemblée au Salon, peint à la gouache par N. Lavreince, peintre du Roi de Suède et de l'Académie de Stockholm, gravé par Dequevauviller. A Paris, chez l'auteur, rue S.-Hyacinthe, la 3e porte cochère à droite, par la place S.-Michel. Prix : 9 livres. — Cette gravure est d'un effet très-agréable.

Journal de Paris, jeudi 20 mars 1783. — L'Assemblée au Salon, dédiée à M. le duc de Luynes et de Chevreuse, gravée par Dequevauviller d'après la gouache de N. Lavreince, peintre du Roi de Suède et de l'Académie de Stockholm. Prix : 9 livres. A Paris, chez Dequevauviller, rue S.-Hyacinthe, la 3e porte cochère à droite, par la place St-Michel. — Cette estampe nous paraît représenter assez bien ce qui se passe dans les meilleures assemblées.

CATALOGUE DE L'ŒUVRE DE LAVREINCE. 15

7. — L'AUTOMNE.

Personnages à mi-jambes. A G., une jeune bergère présentant un grappillon de raisin à un jeune homme, assis par terre, le coude sur un tonneau, tenant d'une main une bouteille, de l'autre une coupe. — Pièce ovale. Au-dessous de l'ovale, au M., *Lavrins pinxit*.

L'AUTOMNE.

A Paris chez Vidal Graveur, rue des Noyers. N° 29.

H. 0m178. — L. 0m156.

Pièce en couleur. Fac-simile de dessin colorié.

1er ÉTAT. Avant toutes lettres.
2e — Celui qui est décrit.

Mercure de France, 10 mai 1783.—M. Vidal vient de publier les deux pendants de deux jolies estampes qu'il publia l'année dernière d'après Lavereince, sous le titre du PRINTEMPS et de l'ÉTÉ. Ils ont pour titre l'AUTOMNE et l'HIVER. L'un représente une jeune fille portant un raisin à la bouche d'un jeune homme, et l'autre un vieillard se détournant d'un brasier allumé pour se rapprocher d'une jeune fille qui de son côté cherche le feu. Les petits tableaux d'après le même peintre, N. Lavreince, sont très-ingénieux et de l'exécution la plus agréable. Ils se vendent 1 livre 10 sols chacun, et se trouvent chez M. Vidal, rue des Noyers, n° 29.

8. — L'AVEU DIFFICILE.

Une femme en chapeau, à G., à sa toilette, un sein complétement découvert, se retournant vers une jeune femme dont le corsage est délacé et qui tient une rose à la main, la tête et les yeux baissés. A ses pieds, un chien jappant. A D., un lit dont on aperçoit les rideaux; à G., sur une chaise, une guitare. — T. C. Un filet.

Lavrince del. *F. Janinet. sculp.* 1787.

L'AVEU DIFFICILE.

A Paris chez Janinet rue Haute-Feuille Qer St André des Arts. N° 5.
Et chez Esnauts et Rapilly, rue St Jacques n° 259.
Avec Privil. du Roi.

H. 0m355. — L. 0m280.

Charmante pièce en couleur.

1er ÉTAT. Avant toutes lettres.
2e — Au-dessous du T. C., à D., et à la pointe sèche : *F. Janinet.* 1787. Sans aucunes autres lettres.
3e — Celui qui est décrit. L'inscription à la pointe sèche a disparu.

Il a été fait également de cette pièce une petite réduction en couleur, sous le titre : LA RÉPONSE EMBARRASSANTE, dessinée par *Brion*, gravée par *J. B. Chapuy*.

Mercure de France, 18 août 1787.

Journal de Paris, lundi 16 juillet 1787. N° 197. — L'Aveu difficile, estampe en couleur faisant pendant à la *Comparaison*, d'après Lavrince, gravée par Janinet. Prix : 9 livres. A Paris, chez l'auteur, rue Hautefeuille, quartier S.-André-des-Arts, n° 5, et chez Esnauts et Rapilly, rue S.-Jacques, à la ville de Coutances, n° 259.

9. — *LA BALANÇOIRE MYSTÉRIEUSE.*

Quatre jeunes femmes toutes nues, dont l'une se balance à une corde attachée à deux arbres, au-dessus d'un cours d'eau. Elle se balance de D. à G., la tête renversée en arrière, ses jambes et ses reins effleurant la surface de l'eau. A D., une d'elles vue de dos, assise sur un petit tertre à côté d'un fronton ruiné qui gît dans l'herbe. Au second plan, les deux autres femmes, l'une à D., l'autre à G. Paysage charmant, plein d'air et de profondeur. — Encadrement et tablette.

Lavrince pin. *Vidal sct.*

LA BALANÇOIRE MISTÉRIEUSE.

Peint par Lavrince Peintre du Roi de Suède et de l'Académie Royale de Stokolme Gravé par Vidal.

A Paris chez Vidal rue des Noyers n° 29.

H. 0m300. — L. 0m217.

1er ÉTAT. Épreuve d'eau-forte sans aucunes lettres.

2e — Avant toutes lettres, et avant le flot qui cache la nudité de la nymphe qui se balance. Dans certaines épreuves de cet état, le travail du burin n'est pas encore commencé sur l'encadrement qui n'est figuré que par un simple trait.

3e — *Lavrince pin. — Vidal sct.* à la pointe sèche, avant le flot. Sans aucunes autres lettres.

4e — *Lavrince pin. — Vidal sct.* à la pointe sèche avec le flot. Sans aucunes autres lettres.

5e — *Lavrince pin. — Vidal sct* à la pointe sèche, avec en B. au-dessous de la tablette, à G. *Peint par Lavrince Peintre du Roi de Suède et de l'Académie Royale de Stokolm*, et à D., *Gravé par Vidal.* Avant le titre et les autres lettres.

6e — En B., au-dessous de la tablette, à D. : *Gravée par Vidal*, au lieu de : *Gravé par Vidal.*

7e — Celui qui est décrit.

10. — *LE BILLET DOUX.*

Dans un riche et élégant intérieur, une jeune femme, à D., est assise, ayant sur ses genoux un tambour à broder. Elle se penche en avant vers la G., et tend la main pour prendre un billet qu'un jeune homme lui passe derrière son dos. Celui-ci, de pr. à G., se penche vers une vieille femme qui, assise dans un fauteuil, les

CATALOGUE DE L'ŒUVRE DE LAVREINCE.

pieds sur un tabouret, regarde avec un lorgnon une partition de musique qu'elle tient à la main. A D., un clavecin, une harpe et une basse. — T. C.

Peint à la Gouasse par N. Lavereince Peintre du Roy de Suède. *Gravé par N. de Launay de l'Académie Royale de Peinture et de Sculpture.*

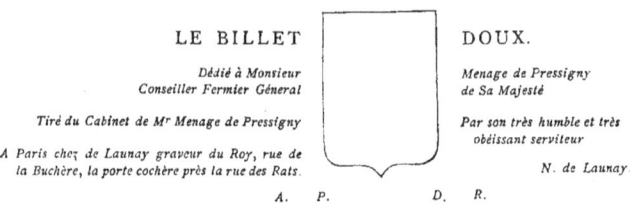

LE BILLET DOUX.

Dédié à Monsieur *Menage de Pressigny*
Conseiller Fermier Géneral *de Sa Majesté*

Tiré du Cabinet de Mr Menage de Pressigny *Par son très humble et très*
 obéissant serviteur
A Paris chez de Launay graveur du Roy, rue de
la Buchère, la porte cochère près la rue des Rats. *N. de Launay.*

A. P. D. R.

H. 0m390. — L. 0m304.

1er ÉTAT. Eau-forte, entourée d'un simple T. C., sans aucunes lettres. Quelques traits de burin dans le bas de la marge à D. Dans cet état et dans quelques épreuves avant la lettre, un chat qui dort aux pieds de la jeune femme n'existe pas, et le mouvement de la jambe gauche du jeune homme est tout différent.

2e — Avec les armes. Au-dessus des armes, dans un nuage : LE BILLET DOUX, en lettres capitales grises, les noms des artistes, sans aucunes autres lettres.

3e — Avant l'adresse et la dédicace ; le reste comme à l'état décrit.

4e — Celui qui est décrit. Il y a quelques épreuves avec la lettre grise.

5e — Des épreuves d'un tirage récent portent grossièrement gravé le nom de l'éditeur *Marel*. Le reste comme à l'état décrit.

Mercure de France, avril 1778. — LE BILLET DOUX, estampe d'environ 16 pouces de H. sur 12 de L., gravée par N. de Launay, d'après le tableau peint à gouache par N. Lavreince, peintre du Roi de Suède. Prix : 6 livres. — Cette estampe est de la grandeur de celle intitulée : *le Coucher de la Mariée*, gravée par le même artiste[1] d'après M. Baudouin, et destinée à lui faire pendant. On y voit un jeune homme qui, pour donner un billet doux à une demoiselle, occupe sa bonne mère avec un papier à musique. Cette scène se passe dans un salon décoré, et le mérite de la gravure ajoute à l'agrément de la composition.

Journal de Paris, lundi 23 mars 1778. N° 82.— LE BILLET DOUX, gravé par N. de Launay, de l'Académie royale de peinture et sculpture, d'après M. N. Lavereince, peintre du Roi de Suède ; dédié à M. Menage de Pressigny, conseiller, fermier général de Sa Majesté. Prix : 6 livres. A Paris, chez l'auteur, rue de la Bûcherie, la porte cochère près la rue des Rats.—Cette estampe est mise en vente aujourd'hui. Elle est de la même grandeur que celle déjà connue sous le titre du *Couché de la Mariée* de M. Baudouin, et est destinée à lui faire pendant. Elle est d'un fini très-agréable et très-soigné.

11. — *LE BOSQUET D'AMOUR.*

Trois femmes dans une allée de parc. L'une d'elles est assise par terre sur le gazon. A G., sur un socle, une statue de l'Amour. — T. C. Un filet.

Lavrince inv. *J. B. Chapüy.*

LE BOSQUET D'AMOUR.

A Paris chez Gamble et Coipel Mds d'Estampes rue de la Place Vendôme au coin du Boulevard.

H. 0m166. — L. 0m218.

1. C'est une erreur du *Mercure*. LE COUCHER DE LA MARIÉE est gravé par Moreau et Simonet.

CATALOGUE DE L'ŒUVRE DE LAVREINCE.

La gouache originale d'après laquelle cette estampe a été gravée se trouve actuellement dans le cabinet de M. Audouin.

Petite pièce en couleur.

1ᵉʳ ÉTAT. Celui qui est décrit.

2ᵉ — LES TROIS SŒURS AU PARC DE ST CLOU, au lieu de : LE BOSQUET D'AMOUR. Au-dessous du titre : *A Paris, chez Constantin, quai de la Megisserie en face du Pont-Neuf maison de M^r Hequet*, au lieu de : *A Paris chez Gamble et Coipel......*, etc.

12. — LA COMPARAISON.

Deux femmes, dont l'une assise devant une table de toilette, de pr. à D.; l'autre debout, à D., son chapeau sur la tête. Elles ont toutes deux les seins nus, dont elles comparent entre elles la beauté. A leurs pieds, à G., des cartons ouverts. A D., une robe jetée sur un fauteuil. — T. C. Un filet. A D., dans l'intérieur du dessin en B., à la pointe sèche, *F. Janinet*, 1786.

Lavreince del. *Janinet sculp.* 1786.

LA COMPARAISON.

A Paris chez Janinet rue de l'Epron S^t André des Arts, Maison de M^r Dupré.

H. 0ᵐ360. — L. 0ᵐ282.

Charmante pièce en couleur.

1ᵉʳ ÉTAT. Avant toutes lettres.

2ᵉ — Celui qui est décrit.

Il a été fait de cette planche deux réductions dont nous donnons ci-dessous le détail.

La première porte le même titre : LA COMPARAISON. Ici la femme assise est à D., et la femme debout à G. — Cette estampe est entourée d'un T. C. et d'un filet.

J. B. Chapuy sculp.

LA COMPARAISON.
H. 0ᵐ270. — L. 0ᵐ212.

1ᵉʳ ÉTAT. Avant toutes lettres.

2ᵉ — Celui qui est décrit.

La deuxième porte le titre THE COMPARAISON, et présente des changements notables avec la planche originale. Ici les deux femmes sont tournées vers la G. Celle qui est assise est sur le premier plan; celle qui est debout est derrière sa compagne à G. — Pièce ovale entourée d'un T. C.

Painted by Lavrince. *Engraved by Partout.*

THE COMPARAISON.

| While blooming youth and gay delight | The bosoms charms will more in..... |
| Upon the rosy cheeck appear | Youll surely from the Triumph here. |

H. 0ᵐ. — L. 0ᵐ .

Certaines de ces épreuves sont coloriées.

Nous n'avons vu cette estampe qu'une seule fois, tellement rognée et dans un si mauvais état de conservation que nous ne pouvons donner de sa description que les renseignements ci-dessus.

13. — LE CONCERT AGRÉABLE.

Dans un jardin, une société de trois femmes et de deux jeunes gens en train de faire de la musique. A D., un des hommes, couché tout de son long par terre et accoudé sur un tabouret, jouant de la flûte, ayant à ses pieds une chaise sur laquelle est une mandoline et de la musique ; une grande canne est appuyée contre le montant de cette chaise. Au M., les trois femmes, dont l'une, assise sur un tabouret, tient un livre de musique, et auprès d'elle son amie, le haut du corps penché en avant. La troisième est debout, jouant de la mandoline et tournée à G., vers un jeune abbé qui, assis au pied d'un arbre, joue de la guitare. — Encadrement.

	LE CONCERT AGRÉABLE.

Peint par Lavrince Peintre du Roi de Suède et de l'Acad. R^{le} de Stokolm. Gravé par C. N. Varin.

A Paris chez Vidal Graveur rue des Noyers n° 29.

H. 0^m289. — L. 0^m363.

La gouache originale, d'après laquelle cette estampe a été gravée, se trouve actuellement dans le cabinet de M. Ed. de Goncourt. Elle est signée, mais ne porte point de date.

1^{er} ÉTAT. A G., *Lavrince pinx* ; à D., *C. N. Varin. sclp.* 1784, gravés à la pointe sèche; et au bas du T. C. intérieur à G., *prem. Épr.*, sans aucunes autres lettres.

2^e — Celui qui est décrit.

Mercure de France, 26 mars 1785. — LE CONCERT AGRÉABLE, d'après le tableau peint par M. Lavrince, peintre du Roi de Suède, gravé par C.-N. Varin, faisant pendant au *Mercure de France*. Prix : 6 livres. A Paris, chez Vidal, graveur, rue des Noyers, 29. — Cette estampe est agréable et d'une composition piquante.

Journal de Paris, mercredi 30 mars 1785. N° 89. — LE CONCERT AGRÉABLE, estampe gravée par M. C. N. Varin d'après le tableau peint par M. Lavrince, peintre du Roi de Suède et de l'Académie royale de Stockholm, pour pendant au *Mercure de France*. Prix : 6 livres. A Paris, chez Vidal, graveur, rue des Noyers, n° 19; et chez Pithou, au Palais-Royal, n° 138. — Ces sortes de sujets sont en droit de plaire, et nous croyons que celui-ci sera agréable au public.

(*) — *UN CONCERT DANS UN JARDIN.* — Voir ci-dessous la description de cette planche sous la rubrique : LA PARTIE DE MUSIQUE.

14. — LA CONSOLATION DE L'ABSENCE.

Dans un riche intérieur, une jeune femme assise de pr. à G. sur un canapé, un bras étendu sur le dossier du canapé, la main tenant un médaillon qu'elle considère; son autre main est sur ses genoux tenant une lettre.

A D., sur un fauteuil, une guitare. Devant elle, à G., un petit bonheur du jour au pied duquel est un petit chien jouant avec une boule. — Encadrement et tablette inférieure.

Peint à la gouasse par N. Lavreince.		Et gravé par N. de Launay Graveur du Roi.
LA CONSOLATION		DE L'ABSENCE.
Dédiée à Milady		Comtesse de Douglas.
A Paris chez De Launay graveur des Académies Royales — de Paris, de Copenhague, Rue de la Bucherie n° 26.		Par son très humble et très obéissant serviteur, N. De Launay.

H. 0^m293. — L. 0^m217.

Cette estampe fut exposée au Salon de 1785 par M. de Launay, agréé. Elle était classée sous le n° 283, avec la suscription : *La Consolation de l'absence,* d'après Lavreince.

1^{er} ÉTAT. Eau-forte. Avant la tablette, et avant les armes, dont la partie supérieure est ménagée en blanc dans le milieu de l'encadrement. Sans aucunes lettres.
2^e — Avec la tablette en blanc, avant les armes, avant le titre, avec les noms des artistes seulement, sans aucunes autres lettres.
3^e — Avec la tablette en blanc, avec les armes, le titre, les noms des artistes, sans aucunes autres lettres.
4^e — Celui qui est décrit.

Il a été fait d'après cette planche une lithographie assez bonne et reproduisant en contre-partie la scène de *La Consolation de l'absence.* Elle est intitulée : LE PORTRAIT DU MARI. T. C. entouré de deux fil. En B., à G., dans l'intérieur du dessin : *Raunherm lith.* En H., à D., au-dessus des fil. : 17. En B., au-dessous des fil., à G. : *Chez Aubert Gal. Vero-Dodat.* A D., *Imp. d'Aubert et C^{ie}.* Au-dessous, le titre.

H. 0^m190. — L. 0^m152.

Mercure de France, 9 juillet 1785. — LA CONSOLATION DE L'ABSENCE, peint à la gouache par N. Lavreince, gravé par N. de Launay, graveur du Roi. A Paris, chez de Launay, graveur des Académies Royales de Paris et de Copenhague, rue de la Bûcherie, n° 26. — Cette jolie estampe est la sixième de la suite déjà connue du même auteur, sous le titre du *Carquois épuisé,* les *Soins tardifs,* l'*Heureux moment,* la *Complaisance maternelle* et le *Petit jour,* d'après MM. Baudouin, Lavreince et Freudeberg.

Journal de Paris, mardi 12 juillet 1785. N° 193. — LA CONSOLATION DE L'ABSENCE, estampe gravée par de Launay, graveur du Roi, d'après N. Lavreince; dédiée à milady comtesse de Douglas, faisant la 6^{ème} de même grandeur que celles du même artiste déjà connues sous les titres du *Carquois épuisé,* les *Soins tardifs,* l'*Heureux moment,* la *Complaisance maternelle* et le *Petit jour,* d'après MM. Baudouin et Lavreince. A Paris, chez M. de Launay, rue de la Bûcherie. — L'estampe que nous annonçons pourra plaire aux amateurs de ce genre de sujets.

15. — *LE CONTRETEMPS.*

A G., de pr. à D., une femme de chambre se préparant à donner un lavement à sa maîtresse qui est couchée

CATALOGUE DE L'ŒUVRE DE LAVREINCE.

sur son lit, à moitié nue et montrant son derrière. A D., un homme a passé le haut de son corps par une porte entr'ouverte et lorgne la scène. — Encadrement.

Peint à la gouache par Lavreince. *Gravé par Dequevauviller.*

LE CONTRETEMPS.

Gravé d'après le Dessein original de même grandeur.
A Paris chez Dequevauviller rue St Hyacinthe n° 11.

H. 0m283. — L. 0m216.

1er État. Eau-forte. Entourée d'un simple T. C., sans aucunes lettres.
2e — Avec les noms des artistes sans aucunes autres lettres.
3e — Celui qui est décrit.
4e — *A Paris chez Bance Graveur rue Severin n°* 115, au lieu de : *A Paris chez Dequevauviller...* etc. En B. à G., *n°* 92. Le reste comme à l'état décrit.
5e — *A Paris chez Le Loutre*, au lieu de : *A Paris chez Dequevauviller...* etc. En B. à G., n° 92. Le reste comme à l'état décrit.
6e — *A Paris chez Marel*, au lieu de : *A Paris chez Dequevauviller...* etc. En B., à G., n° 92. Le reste comme à l'état décrit.

Journal de Paris, dimanche 8 octobre 1786. N° 281. — LE CONTRETEMPS et L'INDISCRET, deux estampes faisant pendant, gravées par Dequevauviller, l'une d'après Lavrince, et l'autre d'après Borel. Prix : 3 livres chacune. A Paris, chez Dequevauviller, rue S.-Hyacinthe, n° 11.

16. — *LE COUCHER DES OUVRIÈRES EN MODES.*

Dortoir de jeunes ouvrières avec trois lits à rideaux. Dix ouvrières se couchant ou allant se coucher, éclairées par une bougie portée par l'une d'elles. Au milieu, et tournée vers la D., une ouvrière en chemise avec son jupon, assise devant une table en X, est en train de se tirer les cartes. A. D., une autre ouvrière lisant dans un livre pendant qu'à G. une de ses compagnes, accroupie par terre, fouille dans le tiroir d'une commode. — T. C.

Peint à la Gouache par N. Lavreince peintre du Roi de Suède et de l'Académie Royale de Stockholm. *Gravé par F. Dequevauviller.*

LE COUCHER DES OUVRIÈRES EN MODES.

Gravé d'après le tableau original de même grandeur.
Avec Privilège du Roi. — A Paris chez Dequevauviller rue S. Hiacinthe près la place St Michel n° 11.

H. 0m370. — L. 0m288.

1er État. Eau-forte. Avant toutes lettres.
2e — Le titre, les noms des artistes, sans aucunes autres lettres.
3e — Le titre, les noms des artistes, *Avec privilège du Roi*. Sans autres lettres.
4e — Celui qui est décrit.
5e — *A Paris chez Bance Graveur rue Séverin n°* 115, au lieu de : *à Paris chez Dequevauviller...* etc. Le reste comme à l'état décrit.

Mercure de France, samedi 12 avril 1788. — LE COUCHER DES OUVRIÈRES EN MODES, peint à la gouache par N. Lavreince,

gravé par F. Dequevauviller. Prix : 6 livres. A Paris, chez l'auteur, rue S.-Hyacinthe, près la place S.-Michel. — Cette estampe est d'une composition agréable.

Journal de Paris, vendredi 29 février 1788. N° 60. — LE COUCHER DES OUVRIÈRES EN MODES, estampe faisant pendant au LEVER, gravée par Dequevauviller d'après le tableau peint par Nic. Lavreince. Prix : 6 livres. A Paris, chez l'auteur, rue S.-Hyacinthe, près la place S.-Michel, n° 11.—M. Dequevauviller grave actuellement le pendant à l'*École de danse*, ce qui complétera une suite de quatre estampes.

17. — *LE DÉJEUNER ANGLAIS.*

Un homme à G., en bottes à revers, lisant une lettre, assis devant un petit guéridon où le thé est servi ; à D., une femme en peignoir blanc, caressant un épagneul auquel elle montre un morceau de sucre. Au second plan, une femme versant le thé dans les tasses. — T. C. Un filet.

Lavrince pinx. *Vidal sculp.*

LE DÉJEUNER ANGLAIS.

A Paris, chez Vidal graveur, rue de la Harpe au coin de celle Poupée. N° 181.

H. 0m287. — L. 0m213.

Petite pièce en couleur, qui a été également tirée en noir.

1er ETAT. Avant toutes lettres.
2e — Avec le titre, les noms des artistes, sans aucunes autres lettres.
3e — Celui qui est décrit.

Il a été fait une reproduction de cette planche gravée au pointillé. Dans cet état certains ornements qui sont sur les lambris de l'appartement et le haut de la cheminée n'existent plus. Un portrait, qu'on voit à G., a également disparu.
Même titre : LE DÉJEUNER ANGLAIS. A G., *Lavrince pinx.* et *D. Vidal, sculpt.* Sans aucunes autres lettres.

Mercure de France, 31 décembre 1785. — LE DÉJEUNER ANGLAIS, peint par Lavreince, gravé par Vidal. Prix : 3 livres. A Paris, chez Vidal, rue de la Harpe, au coin de celle Poupée, n° 181. — Ce froid déjeûner qui représente une dame qui a la main sur son chien, un galant cavalier qui lit à côté d'elle quelques papiers publics, et une femme de chambre qui verse du thé est d'une grande vérité et mérite des éloges au peintre et au graveur.

Journal de Paris, mardi 6 décembre 1785. N° 340. — LE DÉJEUNER ANGLAIS, estampe d'après le tableau de M. Lavrince, gravée par Vidal. Prix : 3 livres. A Paris, chez l'auteur, rue de la Harpe, au coin de celle Poupée, n° 181 ; et chez Fatou, au Salon, boulevard des Italiens. — Cette estampe nous paraît agréable pour la composition et l'effet.

18. — *LE DÉJEUNER EN TÊTE A TÊTE.*

Un jeune homme assis sur un lit de repos tient sur lui une jeune femme qu'il embrasse avec ardeur. Nous n'avons jamais vu cette pièce, nous ne pouvons donc en faire une description plus complète.

H. L.

Petite pièce en couleur, sans noms d'artistes, ainsi que son pendant, l'*Ouvrière en dentelle*. (Voir ce titre.)

CATALOGUE DE L'ŒUVRE DE LAVREINCE.

L'attribution de ces deux pièces à Lavrince est justifiée par l'extrait suivant du Catalogue de vente du 31 mai 1790 (Le Brun, expert, Cabinet des estampes Yd. 166), n° 203. Lavrince : Deux intérieurs de boudoir connus par les estampes gravées sous le titre de : l'Ouvrière en dentelle et le Déjeuner en tête a tête, 8 pouces de H. sur 7 de large.

19. — *LES DEUX CAGES, ou LA PLUS HEUREUSE.*

Une jeune femme assise sur un tertre au pied d'un arbre, un grand chapeau à plumes sur la tête, les deux jambes entr'ouvertes, son jupon légèrement relevé. Entre ses jambes et posée à terre, une cage dont la porte est entr'ouverte. Un petit oiseau en liberté est près de cette porte et regarde dans l'intérieur de la cage. A D., une deuxième femme accoudée sur le tertre, pleure en se frottant les yeux d'une main. Elle tient de l'autre une cage entr'ouverte et dont l'oiseau s'est échappé. A D., un vase monumental en pierre.

Peint à la gouache par Lavrince peintre du roi de Suède. *Gravé par de Brea.*

LES DEUX CAGES ou LA PLUS HEUREUSE.

Imprimé par Aze. *Ecrit par Montainville.*

A Paris chez de Brea rue du Croissant au coin de celle Montmartre. *Et Jaufret M^d d'Estampes Gallerie du Palais-Royal n° 146.*

H. 0^m477. — L. 0^m380.

Cette planche a été tirée en noir et en couleur.

1^{er} État. Avant toutes lettres. Sur la marge inférieure, des salissures de planche.
 sans autres lettres.
2^e — Avec le titre : AH! QU'ELLE EST HEUREUSE. En B., à G., *Lavreince pinxit* A D., *de Brea, sculpt.*
 Sans aucunes autres lettres.
3^e — Avec le titre : LES DEUX CAILLES ou LA PLUS HEUREUSE. Le reste comme à l'état décrit.
4^e — Celui qui est décrit.

Mercure de France, 1^{er} août 1789. — Les deux Cailles ou la plus heureuse, estampe gravée à la manière noire par M. de Brea, d'après le tableau peint à la gouache par Lavrince, peintre du Roi de Suède. Prix : 12 livres. A Paris, chez l'auteur, rue du Croissant, au coin de celle Montmartre et Jauffret, marchand d'estampes, galerie du Palais-Royal, n° 146.

Journal de Paris, vendredi 17 juillet 1789. N° 198. — Les deux Cages, ou la plus heureuse, estampe gravée à la manière noire par de Bréa, d'après le tableau peint à la gouache par M. Lavrince, peintre du Roi de Suède. Prix : 12 livres. A Paris, chez de Bréa, rue du Croissant, au coin de celle Montmartre; et Jauffret, marchand d'estampes, galerie du Palais-Royal, n° 146.

(*) — *LES DEUX CAILLES, ou LA PLUS HEUREUSE. Voir ci-dessus la description de cette planche sous la rubrique* : Les Deux Cages, ou la plus heureuse.

20. — *LES DEUX JEUX.*

Une femme d'un certain âge et un vieillard, assis tous deux en face l'un de l'autre à une table de trictrac et en train de faire une partie. Un jeune homme, appuyé sur la chaise de la mère, passe derrière lui un billet

doux à une jeune fille que l'on voit à G., assise dans l'embrasure d'une fenêtre devant un métier à broder. — T. C. Deux filets.

La Vrince del. *Egairam sculp.*

LES DEUX JEUX.

<div style="text-align:center;">

Oui contre ce vieillard votre mère a beau jeu;
Mais du jeune Damis défiés vous, Clitie :

Vous ne pouvès que perdre à partager son feu;
En amour, c'est l'amant qui gagne la partie.

</div>

Se vend à Paris chez la Veuve Macret rue des Fosses de M^r le Prince au coin de celle de Touraine, Maison de M^r Duhamel M^d Bijoutier.

H. 0m283. — L. 0m205.

En 1785, l'aquarelle des *Deux Jeux* était dans le Cabinet de M. Godefroy, contrôleur de la marine, grand ami de J. Vernet. Collection vendue le 25 novembre 1785. (Cabinet des estampes, Yd. 140.)
Pièce tirée en rouge. Quelques épreuves sont coloriées.

Mercure de France, 1^{er} décembre 1787.— LES DEUX JEUX, estampe dessinée par Lavreince, gravée par Egairam. Prix : 2 livres, coloriée; 2 livres 8 sols, coloriée au bistre. A Paris, chez la veuve Macret, rue des Fossés-M.-le-Prince, au coin de celle de Touraine.

21. — *LE DIRECTEUR DES TOILETTES.*

Dans une chambre, à D., un jeune abbé assis de pr., à G., examine avec son lorgnon une étoffe posée sur les genoux d'une jeune femme en train de se faire coiffer par sa soubrette. A G., trois marchandes à la toilette avec leurs cartons. L'une d'elles sur le premier plan est debout, les deux autres dans le fond de la pièce. L'une de ces dernières est accroupie et présente un bonnet à la jeune femme. — Encadrement avec tablette inférieure.

LE DIRECTEUR DES TOILETTES.

Peint à Gouasse par Lauwerens et gravé par Voyez l'aîné.
A Paris chez de Ghendt et Desmarest, rue de Bourbon Villeneuve vis à vis le Batim^t des Fille-Dieu.

H. 0m300. — L. 0m218.

1^{er} ÉTAT. Avec la tablette et avant toutes lettres. Des épreuves ont la bordure à l'eau-forte avant le travail au burin.
2^e — Celui qui est décrit.

Journal de Paris, jeudi 7 février 1782. N° 38. — LE DIRECTEUR DES TOILETTES, peint à la gouache par Lauwerens et gravé par Voyez l'aîné. A Paris, chez de Ghendt et Desmarest, rue de Bourbon-Villeneuve, vis-à-vis le bâtiment des Filles-Dieu. Prix : 3 livres.

(*) — *LE DOUX ENTRETIEN. Voir ci-dessous la description de cette planche sous la rubrique* : LE RESTAURANT.

22. — *ÉCOLE DE DANSE.*

Assis dans un fauteuil et tourné de G. à D., un maître de danse, en robe de chambre, bat la mesure avec ses deux mains. Dix jeunes filles sont dans la chambre, dans différentes attitudes, assises ou debout. L'une d'elles danse au milieu de la pièce, une autre, à D., relève sa robe pour mettre sa jarretière. A G., assis sur une table, un jeune garçon en train de jouer du violon. — T. C.

Peint à la Gouache par N. Lavreince peintre du Roi de Suède et de l'Académie Royale de Stockholm. *Gravé par F. Dequevauviller*

ÉCOLE DE DANSE.

Gravé d'après le tableau original de même grandeur.

Le Tableau appartient à M^r Joffret. — Avec Privilège du Roi. — A Paris chez Dequevauviller rue S^t Hiacinthe près la place S^t Michel, n^o 47.

H. 0^m370. — L. 0^m290.

Le dessin original, dessin lavé et colorié à plusieurs tons, d'après lequel cette estampe a été gravée, se trouve actuellement dans le cabinet de M. le baron Pichon. Il provient de la vente Tondu. 1865, n° 307 du Catalogue.

1^er État. Avec les noms des artistes, le titre, et *Avec privilège du Roi*, sans autres lettres.
2^e — Celui qui est décrit.
3^e — *A Paris chez Bance graveur rue Severin n° 115*, au lieu de : *à Paris chez Dequevauviller...* etc. Le reste comme à l'état décrit.

Journal de Paris, jeudi 22 septembre 1785. N° 265. — École de danse, estampe gravée par F. Dequevauviller d'après le tableau peint à la gouache par N. Lavreince, peintre du Roi de Suède, etc., faisant pendant au Lever des ouvrières en modes. Prix : 6 livres. A Paris, chez Dequevauviller, rue S.-Hyacinthe, près la place S.-Michel, n° 47.

23. — *L'ÉLÈVE DISCRET.*

Dans une alcôve, à G., une jeune femme étendue sur un canapé, un bras posé sur un coussin, contre lequel elle est adossée, un grand chapeau de paille sur la tête. Elle fait de la main un signe à un petit chien qui est à ses pieds, et qui fait le beau, assis sur son derrière; à G., un petit bonheur du jour. Dans le fond de l'alcôve un tableau représentant les Trois Grâces de Pellegrini. Au premier plan et par terre, un livre ouvert. — T. C. Un filet.

Lavrince pinxit.

L'ÉLÈVE DISCRET.

A Paris chez Janinet, rue Haute-feuille n° 5.
Avec Privil. du Roi.

H. 0^m203. — L 0^m142.

Pièce en couleur.

1^er État. *Avec Privilège du Roi*, au lieu de : *Avec Privil. du Roi*. Le reste comme à l'état décrit.
2^e — Celui qui est décrit.

Dans le Catalogue de la vente Van-Hultem, on fait suivre le titre de la date 1786 (n° 4350 du Catalogue).

24. — L'ÉTÉ.

Personnages à mi-jambes. A D., un jeune homme de pr. à G. se penche vers une jeune fille qui, les seins découverts, un bras passé sous sa tête, s'est endormie la bouche légèrement entr'ouverte. Il enlève un fichu qui couvrait la figure de la jeune dormeuse. — Pièce ovale.

Au-dessous de l'ovale au M., *Lavrins pinxit.*

<center>

L'ÉTÉ.

A Paris chez Vidal graveur rue des Noyers n° 29.

H. 0m178. — L. 0m156.

</center>

Pièce en couleur, fac-simile de dessin colorié.

1er ÉTAT. Avant toutes lettres.
2* — Celui qui est décrit.

Mercure de France, 13 juillet 1782. — Une découverte intéressante de ce siècle et que le temps ne peut manquer de perfectionner, c'est d'employer la gravure en taille-douce à rendre les couleurs des tableaux, dont jusqu'à présent le burin n'a pu représenter que le dessin, la composition, les détails et quelquefois le génie. Plusieurs effets heureux font espérer de tirer un nouvel avantage de cet art intéressant. Ils ont déterminé M. Vidal à l'employer pour deux petits tableaux ovales qu'il vient de graver et dont l'idée ne saurait être plus gracieuse. Ils sont exécutés avec beaucoup de goût et de la manière la plus piquante et la plus agréable. Leur succès le déterminera sans doute à en publier d'autres. Il n'y a aucune estampe de sa précieuse collection qui ne fît le plus grand effet en couleur. Ces estampes gravées en couleur d'après M. Lavrins sont : le PRINTEMPS et l'ÉTÉ. Rien de plus frais, de plus vivant que ces deux petits tableaux. Le prix de chacun est de 1 livre 10 sous. Chez M. Vidal, rue des Noyers.

25. — HENRI GAHN. — *Docteur suédois, médecin en chef de la marine et membre honoraire du Collége de France.*

Nous n'avons pas vu ce portrait dont une épreuve existe à la Bibliothèque Royale de Stockholm. Nous savons seulement qu'il est gravé par Antoine-Ulrich Berndes à la manière noire, et qu'il a été fait vers l'an 1800.

(*) — *LA GALANTE SURPRISE. Voir ci-dessous la description de cette planche sous la rubrique :* LES OFFRES SÉDUISANTES.

(*) — *LES GRACES PARISIENNES AU BOIS DE VINCENNES. — Voir ci-dessous la description de cette planche sous la rubrique :* LA PROMENADE AU BOIS DE VINCENNES.

26. — *GUSTAVE III.*

Portrait à mi-corps de Gustave III, roi de Suède, de face, la tête un peu de trois quarts à D., perruque poudrée. Un grand cordon autour du corps avec d'autres ordres au cou, et une plaque sur la poitrine. Il a une collerette bordée de dentelles. — Pièce ovale. Encadrement avec tablette inférieure.

GUSTAVUS III.
C. J. Cæsaris virtutibus et Fato similis.

N. Lafrensen pinx'. *C. s. Gaucher inc.*

H. 8ᵐ108. — L. 0ᵐ085.

1ᵉʳ ÉTAT. L'ovale seulement. Épreuve d'eau-forte, avant toutes lettres.
2ᵉ — Celui qui est décrit.

Ce portrait a été gravé pour illustrer la Collection des œuvres politiques, littéraires et dramatiques de Gustave III, roi de Suède, suivies de sa correspondance. Stockholm, Charles Delen, 1804, 5 vol. in-8. Contenant en plus sept figures par Hjelm et Limnell, gravées par Dambrun, Delaunay, Gaucher, Haibou et Heland.

L'original de ce portrait, fait à la gouache par Lavreince, en 1791, lors de son retour en Suède, ne fut gravé qu'après l'assassinat de Gustave III. Il est actuellement au château royal de Rosensberg, à quelques milles de Stockholm.

27. — *HA! LE JOLI PETIT CHIEN.*

Une jeune femme debout, de pr. à G., tenant un petit chien sous le bras, cause avec une de ses amies que l'on voit à G., assise devant un métier à broder sur lequel elle a un bras posé. Elle a deux roses au corsage. Au fond à D., une cheminée avec une pendule sur la tablette. — T. C. Un filet.

Lavrince pinx. *Janinet sculp.*

HA! LE JOLI PETIT CHIEN.

A Paris chez Janinet rue de l'Eperon la 1ʳᵉ porte cochère par la rue S! André des Arts.

H. 0ᵐ152. — L. 0ᵐ113.

Petite pièce en couleur.

1ᵉʳ ÉTAT. Celui qui est décrit.
2ᵉ — *Lavreince pinx,* au lieu de : *Lavrince pinx.* Le reste comme à l'état décrit.

28. — *L'HEUREUX MOMENT.*

Dans un riche intérieur, assise sur un canapé, de face, la tête de trois quarts à G., une jeune femme en peignoir, un bonnet sur la tête, un bras appuyé sur le retour du canapé, la main tenant une lettre. A G., de pr. à D., un jeune officier, un genou en terre, un bras étendu vers sa maîtresse; à G., sur le canapé, un petit chien ;

28 CATALOGUE DE L'ŒUVRE DE LAVREINCE.

à D., sur un bonheur du jour, un sac à ouvrage; à G., un paravent, et sur un fauteuil le chapeau et l'épée du jeune militaire. — Encadrement avec tablette inférieure.

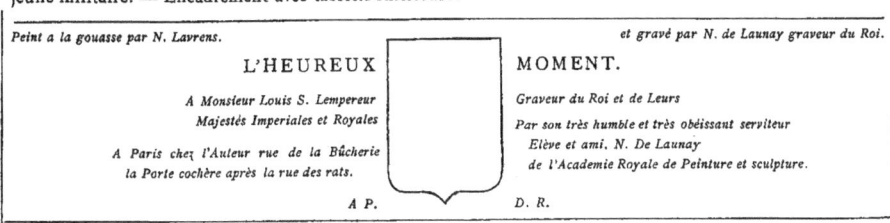

Peint a la gouasse par N. Lavrens.		*et gravé par N. de Launay graveur du Roi.*
L'HEUREUX		MOMENT.
A Monsieur Louis S. Lempereur Majestés Imperiales et Royales		*Graveur du Roi et de Leurs Par son très humble et très obéissant serviteur*
A Paris chez l'Auteur rue de la Bûcherie la Porte cochère après la rue des rats.		*Elève et ami. N. De Launay de l'Academie Royale de Peinture et sculpture.*
A P.		D. R.

H. 0^m293. — L. 0^m221.

1^{er} ÉTAT. Eau-forte. Les hachures n'existent pas sur l'encadrement. La tablette est en blanc, et la partie supérieure des armes, qui n'existent pas sur cet état, est ménagée en un demi-cercle blanc dans le milieu de l'encadrement. Dans cet état et dans quelques épreuves avant la lettre le petit chien n'existe pas, et la jeune femme a une de ses jambes étendue tout de son long sur le canapé.

2^e — Avec l'encadrement sans hachures, la tablette en blanc, la partie supérieure des armes ménagée en blanc, comme dans l'état n° 1. Le travail du burin est terminé.

3^e — La tablette en blanc, les noms des artistes, le titre et les trois initiales de Lempereur entrelacées dans un cartouche tenant lieu des armoiries. Sans autres lettres.

4^e — Avec la tablette en blanc, les armes, le titre, les noms des artistes, sans autres lettres.

5^e — Celui qui est décrit.

6^e — *Peint à la gouasse par N. Lavreinse*, au lieu de : *N. Lavrens*. Le reste comme à l'état décrit.

7° — *A Paris chés l'auteur*, au lieu de : *A Paris chez l'auteur....*, etc. Le reste comme à l'état décrit.

Mercure de France, octobre 1777, 2^{me} quinzaine. — L'HEUREUX MOMENT, estampe d'environ 14 pouces de H. sur 10 pouces de large, gravée par M. de Launay, graveur du Roi, d'après le tableau peint à la gouache par M. Lavreince. A Paris, à l'adresse ci-dessus. Prix : 3 livres. — L'HEUREUX MOMENT est pour un amant qui est aux pieds de sa maîtresse et qui semble lire son bonheur dans ses yeux. Cette composition est agréable et faite pour plaire.

Journal de Paris, dimanche 5 octobre 1777. N° 278. — L'HEUREUX MOMENT, estampe de 14 pouces de H. sur 10 pouces de L., d'après le tableau peint à la gouache par M. Lavreince, peintre du Roi de Suède, et gravée par M. de Launay de l'Académie royale de peinture et sculpture. Cette estampe dans le genre connu de M. Baudouin, peintre du Roi, est gravée avec toute la gentillesse du sujet s'il est permis de s'exprimer ainsi. Elle pourra plaire aux amateurs de ce genre. Elle fait suite à celles déjà connues du même auteur et d'après M. Baudouin, intitulées : *Les Soins tardifs, le Carquois épuisé* et *la Complaisance maternelle* de même grandeur que celle-ci. Prix : 3 liv. A Paris, chez l'auteur, graveur du Roi, rue de la Bûcherie, la porte cochère, près la rue des Rats.

29. — *L'HIVER.*

Personnages à mi-jambes. Un vieillard se détourne d'un brasier allumé pour se rapprocher d'une jeune fille qui de son côté cherche le feu. — Pièce ovale.

Au-dessous de l'ovale, au M., *Lavrins pinxit.*

L'HIVER.

A Paris, chez Vidal. Graveur rue des Noyers n° 29.

H. 0^m178. — L. 0^m156.

Pièce en couleur. Fac-simile de dessin colorié.

1ᵉʳ État. Avant toutes lettres.
2ᵉ — Celui qui est décrit.
Mercure de France, 10 mai 1783. — Voir l'Automne, n° 7 du présent Catalogue.

30. — *L'INDISCRÉTION.*

A. D., une femme debout, un grand chapeau à plumes sur la tête, arrache une lettre à une jeune femme assise dans une bergère près de son lit et ayant à côté d'elle une petite table. — T. C. Un filet.

Lavrince del *F. Janinet. sculp.*

L'INDISCRÉTION.

*A Paris chez Janinet, rue Haute-Feuille, n° 5 Et chez Esnauts et Rapilly, rue Sᵗ Jacques, à la ville de Coutances, n° 259.
Avec Privil. du Roi.*

H. 0ᵐ353. — L. 0ᵐ274.
Pièce en couleur.

1ᵉʳ État. Au-dessous du filet, à D. : *F. Janinet sculp.* à la pointe sèche, sans aucunes autres lettres. Le pied de la femme qui est assise, ainsi que deux boucles de cheveux qui encadrent sa tête, ne sont pas encore dessinés. Ces détails ont été ajoutés sur la planche par le graveur et n'apparaissent qu'avec le second état.
2ᵉ — Au-dessus du filet, à D., *f Janinet sculp.* Sans autres lettres. Cette inscription est gravée à la pointe sèche.
3ᵉ — Celui qui est décrit.

Mercure de France, samedi 16 août 1788. — L'Indiscrétion, estampe gravée en couleur d'après le dessein de Lavreince, par M. F. Janinet. A Paris, chez Janinet, rue Hautefeuille, n° 5, et chez Esnaults et Rapilly, rue S.-Jacques, *à la Ville de Coutances*, n° 259. Prix : 9 livres. — Cette estampe, qui sert de pendant à l'Aveu difficile, représente une action agréable et piquante. Elle est exécutée d'une manière élégante et fine, et ne peut qu'ajouter à la réputation que M. Janinet s'est justement acquise par ses talents et ses découvertes dans la gravure en couleur.

Journal de Paris, 13 juillet 1788. N° 195. — L'Indiscrétion, estampe gravée en couleur par F. Janinet, d'après Lavrins, faisant pendant à la *Comparaison* et à l'*Aveu difficile*. Prix : 9 livres. A Paris, chez l'auteur, rue Hautefeuille, n° 5; et chez Esnauts et Rapilly, rue S.-Jacques, *à la Ville de Coutances*.

31. — *L'INNOCENCE EN DANGER.*

Dans un intérieur, un homme, à D., assis dans un fauteuil, de pr. à G., tient d'une main le bras d'une jeune fille à l'oreille de laquelle parle une femme plus âgée. La jeune fille est de face, coiffée d'un chapeau à plumes. Elle tient une rose à la main. A D., par terre, deux sacs d'argent. — Encadrement avec tablette inférieure. Dans le fleuron, qui est entouré de guirlandes de fleurs, une vieille femme et un amour tenant un sac d'argent.

L'INNOCENCE EN DANGER.

Gravé d'après le Tableau original.
de Lavreince par Caquet.

A Paris chez Massard Rue et Porte Sᵗ Jacques n° 122.

H. 0ᵐ290. — L. 0ᵐ270.

1^{er} État. A l'eau-forte pure. Quelques épreuves de cet état sont coloriées.
2^e — Avant toutes lettres.
3^e — Celui qui est décrit.

Mercure de France, 28 mai 1785. — L'Innocence en danger, gravée d'après le tableau original de Lavreince, par Caquet. Prix : 3 livres. A Paris, chez Massard, graveur, rue et porte S.-Jacques, 122. — Cette estampe est d'un sujet agréable.

Journal de Paris, lundi 9 mai 1785. N° 129. — L'Innocence en danger, gravée par Caquet d'après le tableau original de Lavreince. Prix : 3 livres. A Paris, chez Massard, rue et porte S.-Jacques, n° 122.

32. — JAMAIS D'ACCORD.

Dans une chambre, au coin d'une cheminée, une femme assise dans une bergère, de pr. à G., tenant un chien sous son bras; à G., debout, une seconde femme, son chapeau sur la tête, ayant dans ses bras un chat dont elle tient les deux pattes de devant. — T. C. En H. de la planche à D., n° 960.

Lavrince delin. *Denargle sculp.*

JAMAIS D'ACCORD.

A Paris chez Bonnet Rue S^t Jacques au coin de celle de La Parcheminerie.

H. 0^m200. — L. 0^m139.

Petite pièce en couleur, signée de l'anagramme de Legrand.

1^{er} État. Celui qui est décrit.
2^e — Des épreuves portant *Dnargle*, au lieu de : *Denargle*. Le reste comme à l'état décrit.

Il a été fait de cette pièce une mauvaise copie également gravée en couleur sous le titre de : La Petite guerre. T. C., 4 filets formant encadrement. A G., au-dessous de l'encadrement : *Lavrince del.*, et à D. : *Mixelle L^{ne} sculp.* Il y a quelques différences dans l'ameublement.

Journal de Paris, vendredi 16 mars 1787. N° 75. — Le Joli petit serin, la Petite guerre, estampes de même grandeur, gravées en couleur par les sieurs Mixelle. Prix : 1 livre 10 sous chacune. Paris, chez Pavard, rue S.-Jacques, n° 240.

33. — LA JARRETIÈRE.

Sous ce titre, le Catalogue Van Hulthem (Gand, 1846, p. 717) attribue encore une pièce en couleur à la collaboration Lafrensen-Janinet. Je ne l'ai jamais vue et ne l'indique ici que pour mémoire en priant les amateurs ou les marchands de gravures qui pourraient l'avoir en leur possession de vouloir bien m'en prévenir afin que j'en puisse donner une description plus complète.

34. — JE TOUCHE AU BONHEUR.

Dans un bois, près d'une mare, un jeune homme est assis, à D., sur un tertre, près d'une jeune femme, qui

se penche vers lui. Ils sont entrelacés tous les deux, le jeune homme a une main passée sous la robe de sa compagne. A G., par terre, sa canne et son chapeau. — T. C. Un filet.

Peint par Lavrince. *Gravé par Copia.*

JE TOUCHE AU BONHEUR.

H. 0m137. — L. 0m98.

Petite pièce en couleur, gravée au pointillé, et qui a pour pendant celle intitulée : AH! QUEL DOUX PLAISIR. (Voir ci-dessus ce titre.)

35. — *LA LEÇON INTERROMPUE.*

Dans une chambre, une jeune femme assise, son chapeau sur la tête, est interrompue dans sa leçon de chant par un petit enfant qui, vu de dos, pleure devant elle, en se frottant les yeux d'une main. A D., assis sur un fauteuil et de pr. à G., le professeur de chant devant une table sur laquelle est une guitare; à G., la bonne de l'enfant tenant d'un doigt une ficelle au bout de laquelle est un petit tambour. — T. C.

Lavrince pinx. *Vidal sculpt.*

LA LEÇON INTERROMPUE.

A Paris chez Vidal graveur, rue de la Harpe au coin de celle Poupée. n° 181.

H. 0m290. — L. 0m208.

Quelques épreuves sont coloriées.

1er ÉTAT. Avant toutes lettres.
2e — Avec les noms des artistes, sans aucunes autres lettres.
3e — Celui qui est décrit.

Journal de Paris, samedi 21 juillet 1787. N° 202. — LA LEÇON INTERROMPUE, gravée par M. Vidal d'après M. Lavrince, faisant pendant au *Déjeuner anglais*. Prix : 3 livres. Chez l'auteur, rue de la Harpe, n° 181.

36. — *LE LEVER DES OUVRIÈRES EN MODES.*

Dans une chambre où l'on voit deux grands lits à rideaux, des ouvrières en train de se lever et de s'habiller. Au M. de l'estampe, une d'elles, assise sur une chaise, de pr. à G., en train de mettre un de ses bas, retourne la tête à D., vers une de ses compagnes qui, à moitié nue, retient de ses mains sa chemise sur sa poitrine; à D., une autre ouvrière se coiffe, assise devant une petite table de toilette ayant à ses côtés une de ses amies assise également. Près d'une fenêtre mansardée, une ouvrière en train de lire une lettre qu'un petit commis-

sionnaire, vu de dos et près d'elle, vient de lui apporter. A G., on en voit une qui est encore sur son lit, dont une de ses mains entr'ouvre les rideaux. — T. C.

Peint à la Gouache par N. Lavreince peintre du Roi de Suède et de l'Académie Royale de Stockholm. *Gravé par F. Dequevauviller.*

LE LEVER DES OUVRIÈRES EN MODES.

Gravé d'après le Tableau original de même grandeur.

Le Tableau appartient à Mr Joffret. *A Paris chez Dequevauviller rue S. Hiacinthe près la place St Michel n° 7.*

H. 0m292. — L. 0m372.

Le dessin original de cette composition, dessin lavé et colorié à plusieurs tons, a été vendu en 1865 à la vente Tondu, et se trouve actuellement dans le cabinet de M. le baron Pichon.

1er ÉTAT. Eau-forte, avant toutes lettres.

2e — Au burin, avant toutes lettres.

3e — Avec le titre, et les noms des artistes sans autres lettres.

4e — *Lavrince* au lieu de *Lavreince*, et *Stockolm* au lieu de *Stockholm*. Le reste comme à l'état décrit.

5e — Celui qui est décrit.

6e — *A Paris chez Bance graveur rue Severin n° 115*, au lieu de : *A Paris chez Dequevauviller*..... etc. Le reste comme à l'état décrit.

Il a été fait de cette planche une copie à la roulette pointillée, et de même grandeur. — T. C.

Au-dessous du T. C., à D., *J. B. Compagnie sculp.*, et au-dessous, au M., le titre sans autres lettres.

On a fait également de cette planche une copie assez mauvaise et en contre-partie. Elle est coloriée et tirée à la manière noire. T. C., au-dessous du T. C. A D., *L. C... sculpt.* Au-dessous, au M., le titre : LE LEVER DES OUVRIÈRES EN MODES, et au-dessous du titre : *A Paris, chez les Campions frères rue St Hyacinthe à la ville de Rouen.*

H. 0m286. — L. 0m365.

Mercure de France, samedi 27 novembre 1784. — LE LEVER DES OUVRIÈRES, peint à la gouache par N. Lavreince, peintre du Roi de Suède et de l'Académie de Stockholm, gravé par F. Dequevauviller. Prix : 6 livres. A Paris, Dequevauviller, rue S.-Hyacinthe, n° 47. — Cette estampe, qui est d'un effet agréable, peut faire suite à deux autres des mêmes auteurs que nous avons annoncées avec de justes éloges.

Journal de Paris, mercredi 20 novembre 1784. N° 294. — LE LEVER DES OUVRIÈRES EN MODES, estampe gravée par Dequevauviller d'après le tableau peint à la gouache par N. Lavreince. Prix : 6 livres. A Paris, chez Dequevauviller, rue S.-Hyacinthe, près la place S.-Michel, n° 47. — Le graveur a bien rendu dans cette estampe l'effet du tableau.

37. — *LA MARCHANDE A LA TOILETTE.*

Dans un riche intérieur, une jeune femme assise dans un fauteuil, en négligé du matin, tient à la main une perle en forme de poire qu'elle montre à sa soubrette qui est derrière elle à G. A D., la marchande à la

toilette debout, un coffret à bijoux sous le bras. Par terre, derrière elle, des cartons. A G., sur un fauteuil, une mandoline, et un chien dormant sous le fauteuil. — Encadrement avec tablette inférieure.

LA MARCHANDE A LA TOILETTE.

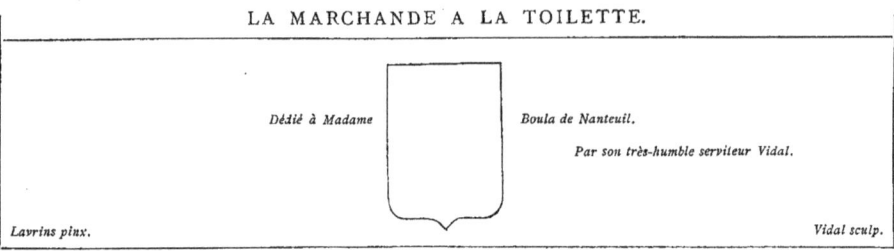

H. 0m299. — L. 0m218.

La gouache originale était dans la collection de M. Dubois, joaillier, vendue le 18 décembre 1788.

1er État. A l'eau-forte, avant toutes lettres.
2e — Avec le titre, les armes, sans aucunes autres lettres.
3e — Celui qui est décrit.

Mercure de France, 19 janvier 1782. — LA MARCHANDE A LA TOILETTE et la SOUBRETTE CONFIDENTE. Parmi les productions intéressantes des arts, qui se publient journellement dans cette capitale, les amateurs et les artistes distingueront deux estampes qui viennent de paraître, dédiées à M. et à Mme Boula de Nanteuil. L'une est la SOUBRETTE CONFIDENTE, l'autre la MARCHANDE A LA TOILETTE. Ces sujets ont été peints par M. Lavrins, peintre suédois, dans le genre de Beaudouin, mais dont les tableaux à gouache sont beaucoup plus précieux pour le faire. Personne jusqu'à ce jour n'a traité ce genre de peinture avec autant de fini et n'y a répandu plus d'imagination, de grâces et de fraîcheur. Tous ses sujets sont peints dans le costume du jour avec la plus grande élégance. L'artiste qui les a gravés (M. Vidal, rue des Noyers, la première porte cochère à droite par la rue S.-Jacques : on trouve chez lui ces deux estampes et le *Jaloux endormi* et l'*Infidélité reconnue*, les *Baigneuses surprises* et les sept qui font suite avec cette dernière ; le prix de chaque est de trois livres) est le même à qui nous devons plusieurs estampes en différents genres, et dont le recueil mérite une place distinguée dans le portefeuille des amateurs. Il nous promet, dans le courant de l'année, six sujets d'après le même peintre et tous dans le genre galant.

Journal de Paris, dimanche 10 février 1782, n° 41. — LA MARCHANDE A LA TOILETTE et LA SOUBRETTE CONFIDENTE, estampes nouvelles, l'une dédiée à Mme Boula de Nanteuil et l'autre à son époux M. Boula de Nanteuil, maître des requêtes, d'après Lavrins, par Vidal. Ces deux estampes sont exécutées avec soin et ont de l'harmonie. Elles se vendent 3 liv. chacune, chez l'auteur, rue des Noyers, la première porte cochère par la rue Saint-Jacques. Il paraîtra dans l'année quatre autres estampes d'après le même auteur et qui feront suite aux deux que nous annonçons.

38. — *LE MERCURE DE FRANCE.*

Dans la campagne, Beaumarchais, son chapeau sur la tête, assis par terre et tourné à D., un coude appuyé sur un petit tertre contre lequel il s'adosse, lit dans un livre qu'il tient à la main et sur lequel on distingue le mot *Figaro*; à G., un enfant couché par terre et endormi, le bras passé sur le dos d'un chien. Plus à G., une jeune femme debout chatouille la bouche de cet enfant avec un brin de paille; à D., deux femmes tournées vers la G. et debout; l'une d'elles a son chapeau sur la tête et s'abrite derrière une ombrelle. Au M. de l'estampe et

sur le second plan, un homme et une femme assis par terre, côte à côte, écoutent la lecture de Beaumarchais. — Encadrement.

LE MERCURE DE FRANCE.

Peint par Lavrince, peintre du Roi de Suède et de l'Acade Rle de Stokolm. *Gravé par Guttenberg le jeune.*

A Paris chez Vidal Graveur rue des Noyers n° 29.

H. 0m170. — L. 0m214.

On s'est demandé si le lecteur représenté dans cette estampe était bien Beaumarchais. Nous avons confronté la gravure avec un portrait de Cochin gravé par Saint-Aubin en 1773. La tête de ce portrait, de profil, du même côté que la gravure de Lavreince, est d'une ressemblance frappante. Le doute n'est donc plus admissible.

La gouache originale d'après laquelle cette estampe a été gravée se trouve actuellement dans le cabinet de M. Edmond de Goncourt. Elle est très-fine, très-faite, et signée avec la date 1782.

1er ÉTAT. Eau-forte, avant toutes lettres.
2e — Avant le T. C., sans cadre, sans tablette, sans aucunes lettres.
3e — Au-dessous de l'encadrement, à G., *Lavrince pinx*. A D., *H. Guttenberg sculpsit.*, à la pointe sèche, sans autres lettres.
4e — Celui qui est décrit.
5e — A G., *Peint par Lavrince.* A D., *Gravé par Guttenberg le jeune,* et au-dessous, *Se vend à Paris chez Depeuille section de bon conseil.* Le reste comme à l'état décrit.

Il existe de cette planche une réduction, en manière de lavis et en contre-partie, avec, à G., *Lavrince pinxit.* A D., *Mme de Villeneuve sculpsit.*

Mercure de France, samedi 27 novembre 1784. — LE MERCURE DE FRANCE, d'après le tableau peint par M. Lavrince, peintre du Roi de Suède et de l'Académie royale de Stockholm, gravé par Guttenberg le jeune. Le sujet, d'une composition agréable, est un des mieux gravés d'après ce peintre. La principale figure est M. de Beaumarchais lisant dans le *Mercure* l'extrait de *Figaro*. Prix : 6 livres. A Paris, chez Vidal, graveur, rue des Noyers, n° 29.

Journal de Paris, samedi 20 novembre 1784. N° 325. — LE MERCURE DE FRANCE, estampe gravée par Guttenberg le jeune d'après le tableau peint par Lavrince. Prix : 6 livres. A Paris, chez Vidal, graveur, rue des Noyers, n° 29.

Journal de Paris, samedi 11 juin 1785. N° 162. — LE MERCURE DE FRANCE, d'après Lavreince, peintre du Roi de Suède et de l'Académie royale de Stockholm; gravé dans le genre du lavis par Mme de Villeneuve. A Paris, chez Mme de Villeneuve, rue du Dauphin S.-Honoré, maison du serrurier.

39. — *Mrs MERTEUIL AND MISS CECILLE VOLANGE.*

A G., une femme debout, les seins nus, le corset complètement défait, les yeux baissés, une main tenant son mouchoir, près d'une autre femme assise et en chapeau, de pr. à G., tenant d'une main le lacet du corset de la jeune femme; à D., une harpe et un chiffonnier; à G., une table de toilette. — Pièce ovale entourée d'un filet.

Au-dessous du filet, à G., *Lavrince pinxit.* A. D., *Romain Girard sculp.*

Mrs MERTEUIL AND MISS CECILY VOLANGE.

Tiré des Liaisons dangereuses, tome II, Lettre LXIII.
A Paris chez Girard rue de Savoye derrière le quay de la Vallée n° 20.

CATALOGUE DE L'ŒUVRE DE LAVREINCE.

H. 0^m337. — L. 0^m272.

Pièce imprimée en rouge au pointillé. D'autres épreuves en bistre ou en couleur.

1^{er} ÉTAT. Celui qui est décrit.
2^e — Au-dessous du titre : « *Ensuite j'ay été chez sa fille; vous ne sçauriez croire combien la douleur l'embellie; pour peu qu'elle prenne de | coquetterie, je vous garanti qu'elle pleurera souvent : pour cette fois elle pleure sans malice..... Liaisons dangereuses Tome II. Lettre LXIII.* — Au-dessous de la légende, au M. : *A Paris chez Girard graveur rue de Savoye derrière le quay de la Vallée n° 21.* Le reste comme à l'état décrit.

Journal de Paris, vendredi 12 janvier 1785. N° 12. — MERTEUIL ET MISS CÉCILE VOLANGE, estampe dont le sujet est tiré des *Liaisons dangereuses*, gravée par Romain Girard d'après Lavrince. Prix : 9 livres coloriée et 6 livres noire. A Paris, chez Girard, rue de Savoie, derrière le quay des Augustins, n° 20.

40. — *LE MIDI.*

Sur la terrasse d'un parc, à l'ombre de grands arbres, une jeune femme s'est endormie, étendue sur un banc à G. de la composition. Un petit chien veille assis à ses pieds. A terre, un livre entr'ouvert, près d'un mouchoir et d'une ombrelle. Un Amour sur un socle indique d'un geste le silence. — Encadrement.

LE MIDI.

Sont-ce les feux du jour qui causent son sommeil?
L'amour semble du moins compter sur son reveil.

A Paris chez Chereau rue des Mathurins aux deux pilier d'or.

H. 0^m185. — L. 0^m141.

1^{er} ÉTAT. A l'eau-forte.
2^e — Celui qui est décrit.

Cette planche ne porte ni nom de peintre, ni nom de graveur, mais la composition est certainement de Lavreince. Nous sommes corroborés dans notre opinion par l'extrait suivant d'un catalogue de vente de 1784 : Cabinet des estampes. Yd. 133. Vente de M... (Lebrun, Boileau, experts). 23 mars 1784 :

N° 119. Lavreince. L'intérieur d'un bosquet où l'on voit au milieu une femme endormie, négligemment couchée sur un banc, tenant un livre, près d'elle un chien. Les fonds offrent une cascade et des statues. Le devant est orné de différents accessoires. — H. et L. 9 pouces 1/2.

41. — *NINA.*

Une jeune femme debout, dans un jardin, se penche pour prendre un bouquet placé sur un banc. Elle est en robe blanche, avec une ceinture et une écharpe ; sa coiffure est relevée de trois grosses roses en guirlande.

Peint par La Vrince peintre du Roi. *Colinet sculp^t.*

NINA.

Adieu, fleurs, arbres, oiseaux, tous les jours temoins de mes peines..... Banc sur le quel j'ai tant pleuré, Adieu, je reviendrai bientôt vous voir.

Se-vend à Paris chez les Frères Fatou au Sallon Boulevard de la Comédie Italienne, n° 17, et à Poitiers
Place Royal. Avec Privilège du Roi.

H. 0m230. — L. 0m170.

Pièce en couleur. Certaines épreuves en bistre.
Des épreuves d'essai portent de nombreuses traces de roulettes dans les marges.

C'est le portrait de M^{me} Dugazon, de la Comédie Italienne, femme de Dugazon, acteur de la Comédie Française. Elle est représentée dans le rôle de *Nina ou la Folle par amour*, créé par elle le 15 mai 1786, dans une comédie en un acte et en prose, mêlée d'ariettes, due à la collaboration du compositeur Dalayrac et de Marsolier de Vivetières, auteur des paroles.

Journal de Paris, dimanche 14 janvier 1787. N° 14. — Nina, peinte par Lavrince, peintre du Roi de Suède, et gravée par Colinet. Prix : 6 livres en couleur, et 3 livres au bistre noir. A Paris, chez les frères Fatou, au Salon, boulevard Italien; et à Poitiers, place Royale. — Cette estampe, composée avec esprit et d'un effet piquant de gravure, mérite une attention particulière du public.

42. — *LES NYMPHES SCRUPULEUSES.*

Dans un jardin, trois nymphes complètement nues. Les deux qui sont sur le premier plan cachent avec une draperie le milieu du corps d'un Silène posé sur un socle. Celle de D. est debout, de pr. à G. L'autre est à G., un genou posé en terre, elle tient une guirlande de fleurs qui passe devant le corps de la première nymphe et est retenue derrière son dos par la main de la troisième, que l'on voit de face, à moitié couchée sur le dos. A leurs pieds, un tambour de basque et des couronnes de fleurs. — Encadrement avec tablette inférieure.

LES NYMPHES SCRUPULEUSES.

Peint par Lavrince Peintre du Roi de Suède et de l'Academie Royale de Stokolme *Gravées par Vidal.*

A Paris chés Vidal Graveur rue des Noyers n° 29.

H. 0m296. — L. 0m215.

1^{er} État. Épreuves d'eau-forte, avant toutes lettres. Quelques-unes sont coloriées.
2^e — Avant la guirlande sur la nudité, et avant toutes lettres. — Quelques épreuves dans cet état sont coloriées.
3^e — Celui qui est décrit.

Journal de Paris, dimanche 21 mars 1784. N° 81. — Les Nymphes scrupuleuses, faisant pendant à la Balançoire mystérieuse, d'après le tableau peint par M. Lavrince, peintre du Roi de Suède et de l'Académie royale de Stockholm; gravées par Vidal. Dixième de la suite des *Baigneuses*. Prix : 3 livres chaque. A Paris, chez Vidal, rue des Noyers, n° 29. — Cette estampe a de l'effet.

43. — *LES OFFRES SÉDUISANTES.*

Dans un intérieur, un jeune homme en robe de chambre assis devant un bureau à cylindre ouvert, un bras posé sur la tablette de ce bureau, tient d'une main un écrin et de l'autre la taille d'une jeune fille que l'on voit

de pr. à D., un bras pendant naturellement. Derrière un paravent, à G., dans l'encadrement d'une porte entr'ouverte, une tête de femme regardant la scène. Sous le bureau, à D., un coffret et des sacs d'argent. — Encadrement avec tablette inférieure.

LES OFFRES SÉDUISANTES.

Lavreince pinx. *J. E. Delignon sc.*

A Paris chez Vidal Graveur. rue des Noyers. N° 29.

H. 0m289. — L. 0m216.

1er ÉTAT. Eau-forte pure, sans aucunes lettres.
2e — Avant toutes lettres.
3e — Avec, à G., *Peint par N. Lavreince.* A D., *Gravée par J. L. Delignon.* Ces inscriptions sont à la pointe sèche, sans aucunes autres lettres.
4e — Celui qui est décrit. Quelques épreuves sont avec le mot *séduisentes* au lieu de *séduisantes*.

Il a été fait de cette planche une réduction en rond et en couleur sous le titre : LA GALANTE SURPRISE.

Mercure de France, 17 août 1782. — M. Vidal vient d'enrichir sa collection d'une nouvelle estampe qui est la quatrième suite d'après les tableaux de M. Lavreince, peintre suédois dont les productions se distinguent par la composition du sujet, les grâces et l'élégance de l'exécution. Celle-ci a pour titre : LES OFFRES SÉDUISANTES. C'est une jeune personne très-aimable debout près d'un jeune homme en robe de chambre, assis devant un secrétaire dont il tire un écrin qu'il lui présente. Derrière un paravent est une femme déjà âgée qui épie ce qui se passe. Toutes ces figures sont pleines de grâce et d'expression. La jeune personne est charmante. L'artiste a rendu le tout avec supériorité. On distingue surtout la robe, qui est d'un effet peu commun. Cette estampe qui fait le pendant du *Restaurant* se trouve chez M. Vidal, rue des Noyers.

44. — *ON Y VA DEUX.*

Un homme et une femme, dans une allée de parc, se donnant le bras et se dirigeant vers la D. L'homme a une canne à la main; la femme tient un éventail. Au fond de l'allée, une statue de l'Amour sur un socle. — T. C. Un filet.

Lavrince pinx. *Steph. Benossi sculp.*

ON Y VA DEUX.

A Paris chez Joly Md d'Estampes quay de Gèvres au bas du Pont Notre-Dame.

H. 0m164. — L. 0m116.

Petite pièce en couleurs. Il y en a des épreuves tirées au bistre.

1er ÉTAT. Celui qui est décrit.
2e — En bas, au-dessous du titre : *à Paris chez Bénard Mde d'Estampes quai du Louvre*, au lieu de : *à Paris chez Joly...*, etc.— En haut, au-dessus du filet, à G., 1re *Pl.*, et à D., 1782. Le reste comme à l'état décrit.

45. — L'OUVRIÈRE EN DENTELLE.

Dans une petite chambre, un jeune homme assis, à G., enlace de ses bras la taille d'une jeune femme qui est debout devant lui. Celle-ci, qui baisse la tête vers son amant, lui passe le bras autour du cou. Une table à G., et dans le fond une porte entre-bâillée. — T. C. Ur. filet.

L'OUVRIÈRE EN DENTELLE.

H. 0m159. — L. 0m122.

Petite pièce en couleur, sans noms d'artistes, ainsi que son pendant le DÉJEUNER EN TÊTE-A-TÊTE. L'attribution de ces deux pièces à Lavreince est justifiée par l'extrait suivant du Catalogue de vente du 31 mai 1790 (Le Brun, expert. Cabinet des estampes. Yd. 166.), n° 203, Lavreince. Deux intérieurs de boudoir connus par les estampes gravées sous le titre : L'OUVRIÈRE EN DENTELLE et le DÉJEUNER EN TÊTE-A-TÊTE. — H. 8 pouces. — L. 7 pouces.

46. — LA PARTIE DE MUSIQUE.

Sur une terrasse, dans un parc, une société de trois femmes et d'un homme faisant de la musique. — Au M., une jeune femme assise, coiffée d'un grand chapeau et tenant devant elle une mandoline, retourne la tête à D. vers une autre de ses compagnes qui se penche vers elle et tient également une mandoline. A G., une femme assise sur un banc au pied d'un arbre et tenant à la main une feuille de musique. Près d'elle, debout, de pr. à D., un homme jouant de la guitare devant un pupitre à musique. — Encadrement.

LA PARTIE DE MUSIQUE.

Peint par Lavreince. *Gravé par V. Langlois le Je.*

A Paris chez Basan frères Mds d'Estampes Rue et Hotel Serpente.

H. 0m288. — L. 0m362.

1er ÉTAT. A G., *Lavreince pinxit.* A D., *V Langlois jeu scul.* à la pointe sèche, sans aucunes autres lettres.

2e — *A Paris chez Basan frères, Rue et Hotel Serpente*, au lieu de : *A Paris chez Basan frères, Mds d'Estampes, rue et Hotel Serpente.* Le reste comme à l'état décrit.

3e — Celui qui est décrit.

Il a été fait de cette planche un tirage postérieur sous le titre : UN CONCERT DANS UN JARDIN, *d'après Lavreince, V. Langlois jeun. sculp.* Pièce en largeur. (Voir le Catalogue Paignon-Dijonval, n° 9471.)

Journal de Paris, dimanche 23 mai 1790. N° 143. — LA PARTIE DE MUSIQUE, sujet en travers gravé par Langlois le jeune. Prix : 6 livres. A Paris, chez Basan frères, rue et hôtel Serpente.

47. — *PAUVRE MINET, QUE NE SUIS-JE A TA PLACE!*

Jeune femme à D., de pr. à G., assise sur un canapé dans une alcôve, tenant un chat sur ses genoux, qu'elle caresse. — T. C. Un filet.

Lavrince pinxit. *Janinet sculp.*

PAUVRE MINET QUE NE SUIS-JE A TA PLACE.

A Paris chez Janinet Rue Hautefeuille n° 5.
Avec Privil. du Roi.

H. 0m208. — L. 0m142.

Petite pièce en couleur.

48. — *LE PETIT CONSEIL.*

Une femme, assise à D. et écrivant, quitte un instant des yeux sa lettre pour consulter une autre femme debout à G., les bras croisés. Au fond, un secrétaire avec des vases sur la tablette. — T. C. Un filet.

Lavreince del. *F. Janinet sc.*

LE PETIT CONSEIL.

A Paris rue de l'Epron la 1re porte cochère à droite par la rue St André des Arts.

H. 0m152. — L. 0m114.

Petite pièce en couleur.
Il a été fait de cette planche une copie. Elle est en contre-partie, ovale, et la scène se passe dans une chambre, près d'une fenêtre ouverte. La femme, qui écrit à sa table, tient d'une main un billet cacheté et le montre à sa femme de chambre.
Derrière l'épreuve que j'en ai vue, on lit au crayon ces mots : S'IL M'AIME, IL VIENDRA.
Le pendant de cette pièce représente un homme et une femme couchés dans le même lit et endormis. A côté du lit, une fenêtre ouverte et une échelle appuyée contre cette fenêtre. Derrière l'épreuve on lit ces mots : ELLE NE S'ÉTAIT PAS TROMPÉE.
Ces deux petites pièces sont ovales, entourées d'un trait carré. Au-dessous de l'ovale, au milieu, au pointillé : *D. V.*

H. 0m128. — L. 0m098.

(*) — *LA PETITE GUERRE.* — *Voir ci-dessus la description de cette planche sous la rubrique* : Jamais d'accord.

(*) — *LE PORTRAIT DU MARI.* — *Voir ci-dessus la description de cette planche sous la rubrique* : La Consolation de l'absence.

49. — LE PRINTEMPS.

Personnages à mi-jambes. A D., un jeune homme de pr. à G. approche un bouton de rose du sein découvert d'une jeune fille. Cette dernière, de face, un bras passé sur l'épaule du jeune homme et tenant de l'autre main un panier de fleurs, regarde, les yeux baissés, son sein et le bouton de rose. — Pièce ovale.
Au-dessous de l'ovale au M. *Lavrince del.*

<center>LE PRINTEMS.</center>

<center>*A Paris chès Vidal graveur rue des Noyers n° 29.*</center>

<center>H. 0^m175. — L. 0^m160.</center>

Petite pièce en couleur.
1^{er} ÉTAT. Avant toutes lettres.
2^e — Celui qui est décrit.

Mercure de France, 19 janvier 1787. — Voir L'ÉTÉ, n° 24 du présent Catalogue.

50. — LA PROMENADE AU BOIS DE VINCENNES.

Sur un tertre, au bois de Vincennes, trois femmes, dont l'une a un parasol, et aux pieds de laquelle jappe un petit chien. Au fond, à G., des coteaux boisés. — T. C. Un filet.

Lavrince inv. *J. B. Chapuy.*

<center>LA PROMENADE AU BOIS DE VINCENNES.</center>

<center>*A Paris chez Gamblé et Coipel M^{ds} d'Estampes rue de la place Vendôme au coin du Boulevard.*</center>

<center>H. 0^m167. — L. 0^m215.</center>

Petite pièce en couleur.
1^{er} ÉTAT. Celui qui est décrit.
2^e — LES GRACES PARISIENNES AU BOIS DE VINCENNES, au lieu de : LA PROMENADE AU BOIS DE VINCENNES. Au-dessous du titre : *A Paris chez Constantin, quai de la Mégisserie en face du Pont-Neuf, Maison de M^r Hequet*, au lieu de : *A Paris chez Gamble et Coipel*... etc. Le reste comme à l'état décrit.

51. — QU'EN DIT L'ABBÉ?

Dans un riche boudoir en rotonde, et assise devant sa table de toilette, sur laquelle s'appuie une de ses mains tenant un papier, une jeune femme de face retourne la tête à G. vers un abbé qui avec un lorgnon examine une étoffe brochée que tient une femme de chambre et qu'elle appuie sur le siége et le dossier d'un fauteuil. A G. dans le fond, un homme et une femme causant ensemble; à D. aux pieds de l'abbé et vue de dos, la marchande de modes et ses cartons. La jeune élégante, en train de faire peigner ses cheveux par sa chambrière, a à sa droite

CATALOGUE DE L'ŒUVRE DE LAVREINCE.

un jeune homme vu de dos, assis sur une chaise, en train d'accorder une guitare, et à sa gauche un homme âgé qui lui pose la main sur son bras nu. — T. C.

Peint à la Gouasse par N. Lavreince Peintre du Roi de Suède. *Gravé par N. De Launay Graveur des Rois de France et de — — Dannemarck et des Acadies de France et de Copenhague.*

QU'EN DIT L'ABBÉ?

A Madame *la Comtesse d'Ogny.*

Paris chez N. De Launay Graveur. *Par son très humble et très obéissant*
du Roi Rue de la Bucherie. n° 26. *serviteur N. De Launay.*

A. P. D. R.

H. 0ᵐ307. — L. 0ᵐ390.

1ᵉʳ ÉTAT. Eau-forte entourée d'un simple T. C., sans aucunes lettres. Dans la marge inférieure de l'estampe, quelques traits de burin au-dessous du T. C., et beaucoup plus bas, à D., quelques griffonnements représentant de petits arbrisseaux au bord de l'eau. Dans cet état, les expressions des têtes de femme et leurs coiffures sont toutes différentes de ce qu'elles sont sur la gravure terminée. — Le bras gauche de la femme qui coiffe sa maîtresse n'existe pas dans l'eau-forte; de même, le bras gauche de la femme qui déroule l'étoffe. La canne de l'homme qui est assis près de la toilette se termine par une pomme dans l'eau-forte, et par un T. dans la gravure. Les bonnets de la marchande et de la chambrière sont complètement différents.

2ᵉ — Avant les armes et avant toutes lettres. Quelques traits de burin dans les marges.
3ᵉ — Avec les armes, les noms des artistes, le titre sans aucunes autres lettres.
4ᵉ — *Gravé par N. Delaunay Graveur du Roi de France et de Dannemarck*, au lieu de : *des Rois de France et de Dannemarck*. Le reste comme à l'état décrit.
5ᵉ — Celui qui est décrit.
6ᵉ — Des épreuves portent grossièrement gravé le nom de l'éditeur *Marel*.

Mercure de France, samedi 1ᵉʳ novembre 1788. — QU'EN DIT L'ABBÉ ? Estampe de 14 pouces et 1/2 de haut sur 11 pouces 1/2 de large, d'après le tableau de M. N. Lavreince, peintre du roi de Suède, gravée par M. N. de Launay l'aîné, graveur des rois de France et de Dannemarck. A Paris, chez l'auteur, rue de La Bûcherie, n° 26. Prix : 6 livres. Cette estampe, agréable de gravure et de composition, fait pendant à celle déjà connue des mêmes artistes intitulée : *Le Billet doux.*

52. — *LE REPENTIR TARDIF.*

Dans un riche intérieur, à D., un homme à genoux de pr. à G. tient par la taille une femme en peignoir, les seins nus, tournée vers la G., la main sur les yeux en signe de désespoir, l'autre main sur l'épaule de son amant. A D., un lit défait, une table de nuit jetée par terre ; à G., sur un fauteuil, le chapeau et le manteau du jeune homme. Par terre, devant la table de nuit, un pot à l'eau en morceaux. — Encadrement avec tablette inférieure.

LE REPENTIR TARDIF.

Peint par Lavrince Peintre du Roi de Suede et de l'Academie Rle de Stockholm *Gravé par Le Vilain*

A Paris chez Vidal Graveur, rue des Noyers n° 29.

H. 0ᵐ320. — L. 0ᵐ240.

On en rencontre des épreuves coloriées.

1er ÉTAT. Eau-forte, sans aucunes lettres.
2e — A G., *Lavrinse pinx*. A D., *Le Villain sc.*, à la pointe sèche, sans aucunes autres lettres.
3e — Celui qui est décrit.

Il a été fait de cette planche une copie au lavis, coloriée, avec quelques différences très-sensibles, notamment dans la jupe du peignoir de la femme et dans l'expression des deux figures.

(*) — *LA RÉPONSE EMBARRASSANTE*. — Voir ci-dessus la description de cette pièce sous la rubrique : L'Aveu difficile.

53. — *LE RESTAURANT*.

Dans l'alcôve d'un riche appartement, une jeune femme accroupie sur un canapé et accoudée sur un coussin, est en train de prendre une petite tasse de bouillon. Près d'elle est assis un jeune officier qui, de pr. à G., l'entoure de ses bras et la regarde amoureusement. A D., vue de dos, une femme de chambre apportant une tasse sur une assiette. — Encadrement avec tablette inférieure.

LE RESTAURANT.

Lavrince pinxit. *Deni sculpsit.*

A Paris chez Vidal Graveur rue des Noyers la 1re porte cochère à droite.

H. 0m288. — L. 0m217.

Quelques épreuves ont été tirées en couleur.

1er ÉTAT. Avant toutes lettres.
2e — Au-dessous de la tablette : *Le Restaurant*, à la pointe sèche, sans aucunes autres lettres.
3e — Celui qui est décrit.

Il a été fait de cette planche une copie et le sujet maladroitement attribué à Moreau. C'est exactement la planche du *Restaurant*, sous le titre : Le Doux entretien. T. C. — En bas, à G., *Moreau pt.* — A D., *Reynolds sct*, et au-dessous du titre, au M., *Imp. par Chardon ainé et Aze*.

Cette pièce a encore été imitée par Moitte et gravée par Deni également. Elle est intitulée : *Le Consommé*. Le sujet est absolument le même, mais en contre-partie; la soubrette est à G., de profil, à D. — *Se trouve à Paris, chez Deny graveur rue des Mathurins au coin de celle Saint Jacques.*

Mercure de France, 17 août 1782. — M. Vidal songe aussi à nous donner en couleur quelques-unes des suites de ses gravures. Nous avons vu dans son cabinet le Restaurant exécuté ainsi. Rien de plus piquant, de plus agréable et du plus grand effet que cette estampe. Nous ne pouvons qu'inviter M. Vidal à la publier; elle fait réellement tableau, l'illusion est complète; elle mérite le plus grand succès.

Journal de Paris, 26 avril 1782. N° 116. — Le Restaurant, estampe gravée par Deni d'après le tableau peint à la gouache par Lavrince. Prix : 3 livres. Chez Vidal, graveur, rue des Noyers, n° 29. — Cette estampe, dont l'idée sera du goût d'une certaine classe d'amateurs, nous a paru avoir du ton et de l'effet.

54. — LE RETOUR TROP PRÉCIPITÉ.

Dans un jardin, au pied d'un arbre et d'une statue de l'Amour posée sur un socle, une jeune femme couchée par terre, un pied déchaussé, ayant près d'elle un petit chien. A G., son amant, un genou en terre, devant elle. A D., sur le second plan, arrive une femme, son chapeau sur la tête, qui trouble et dérange leur entretien. — Encadrement avec tablette. Au M. de la tablette, dans un médaillon, un fleuron représentant un socle enguirlandé avec au-dessus deux colombes voltigeant, et à G. un chien. A D., par terre, une corbeille de fleurs et un flambeau renversé.

LE RETOUR TROP PRÉCIPITÉ.

Il profita de son premier tribut trop bien peut-être et mieux qu'il ne fallut. La Fontaine Cte de la Conf. t. II.

Gravé d'après la Gouache de même original de N. Lavreince. grandeur.

Peint à la gouache par N. Lavrince en 1787, Peintre du Roi de Suède, de L'Académie Rle de Stockholm. Et gravé par J. A. Pierron en 1788.

A Paris chez l'auteur Rue et Porte St Jacques, entre le Boucher et le Boulanger. No 164.

H. 0m289. — L. 0m224.

La gouache originale (H. 10 pouces sur 8 de L.) était en 1789 dans le cabinet du graveur *Coclers*, dispersé en 1789. (Cabinet des Estampes, Yd. 161.)

1er ÉTAT. Avant la ligne de vers. Le reste comme à l'état décrit.
2e — Celui qui est décrit.
3e — *A Paris chez Mondhard et Jean rue St Jean de Beauvais n° 4*, au lieu de : *A Paris chez l'auteur...* etc. Le reste comme à l'état décrit.
4e — J'ai vu de cette planche un état où le fleuron n'était pas circonscrit dans un médaillon.

Mercure de France, samedi 14 juin 1788. — Le Retour trop précipité, gravé d'après la gouache originale de M. Lavreince, faisant pendant à l'*Irrésolution* ou *la Confidence*, estampe gravée par J. A. Pierron, d'après le tableau de M. Trinquesse. Ces deux estampes portent 14 pouces de haut sur 10 de large. Elles sont de même grandeur que plusieurs qui ont paru d'après M. Baudouin, Fragonard, Borel, etc. Prix : 3 liv. pièce. Se vend à Paris, chez l'auteur, rue et porte Saint-Jacques, entre le boucher et le boulanger, n° 164.

Journal de Paris, jeudi 5 juin 1788. N° 157. — L'Irrésolution, ou la Confidence, estampe gravée par J. A. Pierron d'après le tableau de M. Trinquesse, et le Retour trop précipité, faisant pendant, gravé d'après la gouache originale de M. Lavreince. Prix : 3 livres chacune. A Paris, chez l'auteur, rue et porte S.-Jacques, entre le boucher et le boulanger, n° 164.

55. — LE RETOUR A LA VERTU.

Jeune femme assise à D. sur un lit de repos et regardant à D. le buste de son mari. A G., à genoux à ses pieds, un homme lui prenant la main.

Lavrince pinx.

LE RETOUR A LA VERTU.

A Paris chez Vidal Graveur rue des Noyers n° 20.

Petite pièce en couleur, fort rare, sans nom de graveur, mais probablement de Janinet.

56. — *LE ROMAN DANGEREUX.*

Dans une riche alcôve, une jeune femme couchée sur un canapé tout de son long, la tête sur les coussins, à moitié pâmée, une jambe pendante, un pied posé sur un tabouret. A G., derrière un petit paravent, un jeune homme, le haut du corps penché en avant, la considère un doigt devant la bouche. Sur un fauteuil, un petit sac pendu au dossier. Devant le canapé, par terre, un livre entr'ouvert. — Encadrement. Tablette.

LE ROMAN DANGEREUX.

Dédié à Son Exce le Prince *Michel de Scherbatowo*
Sénateur, Conseiller privé Chambellan actuelle de S. M. *l'Impér. de toutes les Russies, Président de la*
Chambre des Finances et Chever de l'Ordre de Ste Anne *Par son très humble et très*
 obéissant serviteur Helman.

Peint à Gouasse par N. Lavreince Peintre du Roi de Suède. *Gravé en 1781 par Helman Graveur de Mgr le Duc de Chartres.*

A Paris chez l'auteur, rue St Honoré vis-à-vis l'Hôtel de Noailles.

H. 0m227. — L. 0m213.

1er ÉTAT. A l'eau-forte pure. Sans aucunes lettres.

2e — Avant la dédicace. Le reste comme à l'état décrit.

3e — Celui qui est décrit.

Journal de Paris, 24 avril 1781.—LE ROMAN DANGEREUX, dédié à S. E. le prince Michel Scherbatowo, sénateur, conseiller privé, chambellan actuel de S. M. l'Impératrice de toutes les Russies, président de la chambre des finances et chevalier de l'ordre de Ste-Anne. — Cette estampe, faisant pendant au *Jardinier galant*, a une harmonie agréable. Elle est gravée d'après le tableau à gouasse de N. Lavreince, peintre du Roi de Suède, par Helman, graveur de Mgr le duc de Chartres. Elle se vend 3 livres. A Paris, chez l'auteur, rue S.-Honoré, vis-à-vis l'hôtel de Noailles.

57. — *LES SABOTS.*

Dans un parc, au pied d'un arbre, une jeune femme de face, la tête penchée de trois quarts à G., un bras levé au-dessus de sa tête, la main tenant une paire de cerises. A ses pieds, un jeune homme, un bras posé sur

les genoux de la jeune femme, sa main tenant un petit panier plein de cerises. Il a les pieds déchaussés ; ses sabots sont près de lui par terre. Encadrement. Tablette.

H. 0m283. — L. 0m215.

M. le Baron Pichon possède une gouache dont le sujet est le même que celui de l'estampe ci-dessus, avec quelques différences dans le paysage et dans l'arrangement des personnages. Cette gouache est d'une finesse et d'un fini extrêmes et une des plus jolies choses que j'aie vues du maître dont nous nous occupons ici.

1er ÉTAT. Avant toutes lettres.
2e — Avant la dédicace. Le reste comme à l'état décrit.
3e — Celui qui est décrit.
4e — Au-dessous du nom des artistes : *A Paris et à Augsbourg chez Tessari et Cie.* Le reste comme à l'état décrit.

Il existe de cette pièce une copie de même dimension à l'eau-forte, par Louis-Joseph Masquelier le père, avec les seuls noms des artistes à la pointe sèche. A G., *Lavreince pinx.* A D., *L. J. Masquelier, aqua f.*

Mercure de France, samedi 27 novembre 1784. — Les Sabots, peint à la gouache par Lavreince, peintre du roi de Suède, gravé par J. Couché, graveur, rue Saint-Hyacinthe, n° 51. Cette estampe, qui a de la grâce, représente le moment de la petite pièce des *Sabots*, où la jeune villageoise mange des cerises.

Journal de Paris, jeudi 11 novembre 1784. N° 316. — Les Sabots, estampe gravée par J. Couché d'après Lavrince, peintre du Roi de Suède. Prix : 3 livres. Chez l'auteur, rue S.-Hyacinthe, n° 51. — Ces sujets familiers sont en possession de plaire à notre siècle, et il faut leur accorder une gentillesse qui amuse.

Nous avons cru intéressant de donner quelques renseignements bibliographiques sur la pièce d'où Lavrince a tiré le sujet de son estampe, et nous y ajoutons même la scène entière dont il s'est inspiré. Nous nous proposons d'en agir de même chaque fois que l'occasion s'en présentera, afin de rompre autant que possible l'aridité de notre travail et de faire connaître les sources où les artistes dont nous nous occupons puisaient leurs inspirations.

Les Sabots, opéra-comique en un acte, mêlé d'ariettes, par Mrs C. (Cazotte) et Sedaine, représenté pour la première fois par les comédiens Italiens ordinaires du Roi, le mercredi 26 8bre 1768.
Prix 24 sols broché.
A Paris, chez Claude Hérissant imprimeur libraire, rue Neuve-notre dame à la croix d'or. MDCCLXVIII.

LES SABOTS

PERSONNAGES:

| LUCAS, fermier. | Le sieur La Ruette. | BABET, fille de Mathurine. | La delle La Ruette. |
| MATHURINE, mère de Babet. | La delle Berard. | COLIN, berger du canton. | Le sieur Clairval. |

La scène se passe à la campagne, près d'un cerisier.

SCÈNE IX

Babet.
Mais mange donc, Colin; tiens, partageons tout par moitié; une à une, en commençant par la première. La dernière payera un ruban à la fête du village.

Un ruban?

Un ruban.

Colin.

Babet.

J'y cours.	COLIN.	BABET.
Où?	BABET.	Mais, si tu gagnes, est-ce que tu ne voudrais pas en recevoir un de ma main?
T'en chercher un.	COLIN.	COLIN.
	BABET.	Allons donc! un ruban!
Non, j'aime mieux te le gagner.		BABET.
	COLIN.	Un ruban. Un ruban.
Et moi te le donner.		COLIN.
		Comme je voudrais avoir la dernière!

DUO.

BABET.	*Ensemble.*	COLIN.
Tu me donneras la mienne,		Je te donnerai la tienne,
Tu ne me tricheras pas.		Je ne tricherai pas,
Colin, le charmant repas!		Babet, le charmant repas.
Une et deux, qu'elles sont belles!		Une et deux, qu'elles sont belles!
Tiens, Colin, prends ces jumelles!		Babet, le joli repas.
Colin, le charmant repas.		
En voici deux bien pareilles.		Tes lèvres sont plus vermeilles.
Ah! Colin, ne triche pas!		Babet, le charmant repas.
		Babet, comme ces cerises,
		Si tôt que tu les as prises,
J'en donne trois à la fois.		S'embellissent sous tes doigts.
Tu viens d'en jeter par terre,		
Tu triches! non, non, attends!		
		Ah! Babet, j'ai la dernière.
Tu viens d'en jeter par terre,		
Je ne veux pas du ruban.		Je veux payer le ruban.

58. — *LA SENTINELLE EN DÉFAUT.*

Une jeune marchande de modes, de pr. à D., devant son comptoir, coiffe d'un grand chapeau de femme un jeune officier qui pour se dissimuler s'est accroupi derrière le comptoir et ne laisse passer que sa tête. Elle se retourne en même temps vers une porte qui est à G. et par laquelle passe une vieille femme qui les surprend. — T. C. Un filet.

Lavrince Pinxit. *D'Arcis sculpsit.*

LA SENTINELLE EN DÉFAUT.

Dédié à S. A. S. Monseigr *Le Duc d'Orléans*
Premier Prince *du sang.*

A Paris chez Mr Tresca Rue des Mauvaises Paroles. No 9. *Par son très-Humbles et très Obéissant serviteur. DArcis.*

H. 0m354. — L. 0m268.

Pièce imprimée en rouge, en couleur et en noir.

1er ÉTAT. *Lavrince pinxt. et d'Arcis sculpt.* Les armes, sans autres lettres.
2e — *Lavrince pinxt. et d'Arcis sculpt.*, à la pointe sèche au lieu d'être gravé. Le reste comme à l'état décrit.
3e — Celui qui est décrit.
4e — *A Paris rue des Mathurins* 334, au lieu de : *à Paris chez Mr Tresca...*, etc. Le reste comme à l'état décrit.

Mercure de France, 25 avril 1789. — LA SENTINELLE EN DÉFAUT, gravée d'après Lavreince par d'Arcis. Prix : 4 liv. 10 sols et 9 liv. colorié, faisant pendant à l'*Accident imprévu,* par les mêmes artistes.

59. — *LE SERIN CHÉRI.*

Une femme debout à D., de pr. à G., cherche à prendre d'une main un petit serin qui s'est posé sur sa gorge. A G. une femme, assise devant une table sur laquelle est une petite cage ouverte, coiffée d'un grand chapeau, retourne la tête vers sa compagne. Sur la cheminée une pendule en forme de lyre. Contre le mur, un portrait, et sur un meuble, un vase. A D., un tableau contre le mur, représentant une campagne, avec deux moutons sur le premier plan. — T. C.

Lavrince delin. *Denargle sculp.*

LE SERIN CHÉRI.

A Paris chez Bonnet, rue St Jacques au coin de celle de la Parcheminerie.

H. 0m202. — L. 0m138.

Petite pièce en couleur, signée de l'anagramme de Legrand.

Il existe une copie de cette pièce portant le même titre. Il y a des changements nombreux. Le tableau qui est au-dessus du meuble, à D., représente un paysage sur lequel on voit deux petits bonshommes au lieu des moutons qui sont dans la pièce ci-dessus. La femme, debout, n'a pas de ceinture à sa robe. Celle qui est assise a un chapeau à plumes de forme toute différente. Au lieu du tapis que l'on voit dans l'épreuve ci-dessus, c'est ici un parquet ciré.

H. 0m184. — L. 0m130.

60. — *LES SOINS MÉRITÉS.*

A G. et tournée vers la D. une vieille chambrière se prépare à donner un lavement à un petit chien qu'une jeune femme tient sur ses genoux entre ses bras, et auquel elle relève la queue d'une main pour favoriser l'opération. A côté d'elle un guéridon sur lequel est posée une petite soupière d'argent. — Encadrement avec tablette inférieure.

Peint par Lavrince, peintre du Roi de Suède. *Gravé par De Launay le jeune.*

LES SOINS MÉRITÉS.

Ce petit animal est aimé comme il aime;
Il souffre : on veut sauver la FIDÉLITÉ même.

A Paris chez l'Auteur rue et Porte St Jacques, près le petit marché no 112.

H. 0m288. — L. 0m217.

1er État. La tablette est en blanc. Les noms des artistes et le titre sans aucunes autres lettres. Les lettres qui forment le titre sont blanches.
2e — Celui qui est décrit.

Mercure de France, samedi 5 juillet 1788. — Estampe gravée par de Launay le jeune d'après Lavrince. Prix : 3 liv., à Paris, chez l'auteur, rue et porte Saint-Jacques, près le petit marché, n° 112. Cette agréable estampe fait suite de grandeur et pendant à la *Consolation de l'Absence*, gravée d'après le même peintre, par M. de Launay l'aîné.

48 CATALOGUE DE L'ŒUVRE DE LAVREINCE.

Journal de Paris, samedi 14 juin 1788. N° 166. — Les Soins mérités, estampe gravée par De Launay le jeune d'après Lavrince, peintre du Roi de Suède. Prix : 3 livres. A Paris, chez l'auteur, rue et porte S.-Jacques, près le petit marché, n° 112. — Cette estampe fait suite à la *Consolation de l'Absence* et autres de même grandeur, d'après M. Lavrince, par M. De Launay l'aîné.

61. — *LA SOUBRETTE CONFIDENTE.*

Dans une chambre dont la porte à G. est ouverte, une jeune femme assise sur un fauteuil, une main tenant une plume, l'autre tenant une lettre, et appuyée sur une petite table qui est devant elle. Elle se retourne vers sa soubrette qui, à D., s'appuie sur le dossier du fauteuil et se penche vers l'oreille de sa maîtresse. A G., debout, une vieille femme tenant à la main un éventail. — Encadrement avec tablette inférieure.

H. 0^m297. — L. 2^m219.

La gouache originale était dans la collection de M. Dubois, joaillier, vendue le 18 déc. 1788.

1ᵉʳ ÉTAT. Eau-forte.
2ᵉ — Avant toutes lettres.
3ᵉ — Avec le titre et les noms des artistes seulement. Sans aucunes autres lettres.
4ᵉ — Celui qui est décrit.
 On en rencontre des épreuves coloriées.

Mercure de France, 19 janvier 1787.— Voir la Marchande a la toilette, n° 37 du présent Catalogue.

(*) — *THE COMPARAISON.* — Voir ci-dessus la description de cette planche sous la rubrique : La Comparaison.

(*) — *LES TROIS SŒURS AU PARC DE S^T CLOU.* — Voir ci-dessus la description de cette planche sous la rubrique : Le Bosquet d'Amour.

CATALOGUE DE L'ŒUVRE DE LAVREINCE.

62. — *VALMONT AND EMILIE.*

Un jeune homme à G., assis sur un fauteuil et tourné de pr. à D., écrit avec une plume sur un papier posé sur le genou d'une femme à moitié nue, couchée sur son lit et tenant à la main un encrier. A G., sur une chaise, le chapeau et la canne du jeune homme. — Pièce ovale entourée d'un fil.

Au-dessous du filet, à G. : *Lavrince pinxit.* A D., *Romain Girard sculp.*

VALMONT AND EMILIE.

Tiré des Liaisons dangereuses. Tome I. Lettre XLVII.

A Paris chez Girard, graveur, rue de Savoye, derrière le quay de la Vallée no 21.

H. 0m337. — L. 0m272.

Pièce en couleur, qui a été tirée également en rouge et en bistre au pointillé.

1er ÉTAT. Celui qui est décrit.

2e — Au-dessous du filet, à G. : *Lavrince pinxit.* A D., *Romain Girard sculp.* VALMONT AND EMILIE. En B., au-dessous du titre, *Tiré des Liaisons dangereuses Tome I Lettre XLVII. Emilie, qui a lu l'épitre en a ri côme une folle et jespere que vous en rirez aussi.* Au-dessous, au M., *A Paris chez Girard rue de Savoye derrière le quay de la Vallée n° 21.*

Journal de Paris, lundi 8 décembre 1788. N° 343. — Troisième et quatrième sujets tirés des *Liaisons dangereuses,* deux estampes faisant pendant, gravées par Romain Girard d'après Lavrince et Touzé. Prix : 9 livres chacune en couleur, et 4 livres, en une seule couleur. A Paris, chez l'auteur, Marché neuf, n° 8.

63. — *VALMONT AND PRESIDTE DE TOURVEL.*

Mme de Tourvel est à G., à genoux et tournée vers la D. Elle tend les deux mains en suppliante vers Valmont, qui d'une main cherche à la relever. Ce dernier est debout, de profil à G. A D., une commode sur laquelle sont placés un livre et un cabaret de porcelaine. — Pièce ovale entourée d'un fil. et dont l'ellipse est circonscrite dans un rectangle formé par des lignes de burin très-déliées et distantes chacune d'environ un millimètre.

Au-dessous du filet, à G. : *Lavrince pinxit.* A D., *Romain Girard sculp.* Dans la marge inférieure, au-dessous du rectangle formé par les lignes du burin :

VALMONT. AND PRESIDTE DE TOURVEL.

Vous ne voulez pas ma mort, sauvez-moi; laissez-moi; au nom de Dieu, laissez-moi.
Liaisons dangereuses. Tome III. Lettre XCLX.

A Paris chez Girard rue de Savoye n° 21.

H. 0m337. — L. 0m272.

Pièce en couleur et en noir.

Mercure de France, samedi 27 décembre 1785. — VALMONT AND PRESIDENTE DE TOURVILLE. Estampe à Paris, chez Romain Girard, Marché neuf, quartier Notre-Dame, près le corps de garde, n° 8. Prix en noir : 4 liv., en couleur : 9 liv.

Journal de Paris, mardi 28 août 1787. N° 240. — VALMONT ET LA PRÉSIDENTE DE TOURVEL, sujet tiré des *Liaisons dangereuses,* gravé par Girard d'après Lavreince. Prix : 9 livres colorié, et 5 livres en une seule couleur. A Paris, chez Girard, rue de Savoye, n° 21. — Cette estampe, tirée du roman des *Liaisons dangereuses,* est destinée à faire pendant à la Présidente de Tourville, publiée chez le même éditeur et des mêmes artistes.

ESTAMPES

SANS NOMS D'AUTEURS

ET QUI SONT PROVISOIREMENT ATTRIBUÉES A LAVREINCE.

Les Estampes dont nous donnons la description ci-dessous sont attribuées provisoirement par nous à Lavreince, dont elles rappellent le faire, et dont les sujets sont analogues à ceux qu'il avait l'habitude de traiter. Nous n'affirmons rien cependant et nous attendrons pour les rendre à leurs véritables auteurs les renseignements qui pourraient nous parvenir à leur endroit. Nous avons cru utile de les classer ici, afin que les amateurs qui les posséderaient dans leur collection, soit avec la lettre, soit avec des renseignements précis, puissent savoir sous quelle forme leurs indications nous peuvent être utiles.

1. — (*LE COLIN-MAILLARD*).

Sur la terrasse d'un jardin, un homme, tête nue, les yeux bandés, s'avance à tâtons les deux bras en avant, et tournant le dos à une balustrade, tandis qu'un couple s'échappe sur la gauche, en avant d'un banc, sur lequel est un petit chien. Au second plan, un massif boisé, des fleurs et un jet d'eau. — T. C.

Des armes au milieu, sans aucunes lettres.

H. 0m304. — L. 0m236.

Composition de trois personnages, gravée en couleur. La femme est atrocement dessinée et sa pose est telle qu'elle en est contrefaite. Des catalogues de vente attribuent cette pièce à Lecœur d'après Lafrenzen, sous le titre du *Collin-Maillard*. C'est un sujet que ce dernier a traité en miniature tout au moins, mais la composition du sujet est beaucoup plus importante que celle de cette pièce. (Vente Soret, mai 1863.)

2. — (*Mme DUGAZON*).

Debout de pr. à G., devant la porte d'une chaumière, elle tient des deux mains un bouquet. Elle est coiffée d'un chapeau de paille sur la tête, une robe relevée par des rubans bleus. A D., sur une table, une corbeille de fleurs et une chaise de paille devant la table. — T. C. En H. à D., n° 30.

J. . . . t. *sculp.*

Mme DUGAZON.
Rôle de Babet, dans Blaise et Babet.

H. 0m127. — L. 0m086.

Jusqu'à preuve du contraire, j'attribue cette pièce à Lavreince, tant elle rappelle par le faire et l'élégance de la forme les pièces analogues : *Ah! laisse-moi donc voir. Ah! le joli petit chien*, etc.

CATALOGUE DE L'ŒUVRE DE LAVREINCE.

3. — *EH! VITE, L'ON NOUS VOIT.*

Une jeune femme, coiffée d'un grand chapeau et vêtue d'un petit spencer à collet, cueille de la main gauche une rose à un rosier planté dans un pot que l'on voit à D., sur une table de pierre, près d'une maison. Elle passe de son autre main, derrière son dos, une autre rose à une jeune femme, que l'on voit, à G., tenant à la main un éventail. — T. C. Un filet.

EH! VITE, L'ON NOUS VOIT.

A Paris chez Le Cœur Graveur, rue St-Jacques, n° 55.

H. 0^m150. — L. 0^m110.

4. — (*LE JOLI CHIEN*).

Une jeune femme, couchée tout de son long sur son lit, les jambes croisées, balance sur l'une d'elles un petit chien auquel elle montre une gimblette qu'elle tient à la main. A G., une table de nuit avec un bougeoir. A D., un fauteuil sur lequel sont jetés un jupon et un peignoir, des pantoufles traînent sur le tapis, un roman est jeté à côté d'elles. Le lit, à baldaquin, est d'une grande richesse. Au fond, à D., un paravent. — T. C. Un filet.

H. 0m276. — L. 0m203.

Charmante petite pièce en couleur *découverte*. Sans titre, sans aucunes lettres. Ce sujet, qui a été traité par Fragonard, est certainement ici de Lavrince.

Il en a été fait une reproduction avec quelques changements. La pièce est ovale, entourée d'un trait pointillé. Le paravent de D. manque, et l'on voit à sa place un vase sur un socle. Le fauteuil de D. est à moitié coupé par le trait de l'ovale, les pieds de la table de nuit également. La femme est couverte. — La pièce porte le titre :

LE JOLI CHIEN

Et on lit au-dessous du titre : *A Paris chez Aubert graveur rue Jean de Beauvais n° 2.*

5. — (*LE LEVER*).

Près de son lit, qu'on voit à G., une jeune femme en train de s'habiller, la gorge nue, la tête légèrement renversée en arrière. Elle est en jupons. Une femme de chambre, à D., va lui passer sa camisole. Une autre soubrette, agenouillée par terre devant elle, lui présente un linge devant les pieds. A D., un fauteuil sur le dossier duquel est jeté un vêtement; par terre, à G., un coffre avec des plumes et des perles. Luxueux intérieur, lit très-richement orné, ainsi que le tapis. — T. C.

H. 0m272. — L. 0m200.

Épreuve d'eau-forte. Sans aucunes lettres.

La gouache originale d'après laquelle cette estampe a été gravée se trouve actuellement dans le cabinet de

CATALOGUE DE L'ŒUVRE DE LAVREINCE.

M. le baron Edmond de Rothschild. Elle est signée, en bas, à D., *Lavrince*. — N'ayant jamais vu cette pièce gravée avec la lettre, je la laisse provisoirement parmi les pièces douteuses, tout en étant convaincu qu'elle est bien du maître dont nous nous occupons ici.

6. — (*LA RÉPÉTITION DU BALLET*).

Composition de cinq personnages. Une jeune femme costumée en danseuse, jupon court, gorge et bras nus, une rose au corsage, essaye un pas devant un jeune homme en robe de chambre assis devant elle et tenant un violoncelle pour lui indiquer le mouvement. Un petit négrillon apporte un bouillon sur une table placée en avant d'un lit dont une soubrette écarte les rideaux. Une autre femme courbée près d'une cheminée regarde sa maîtresse.

H. 0ᵐ266. — L. 0ᵐ202.

Estampe gravée en couleur. L'épreuve vue n'avait qu'une petite marge sans aucune espèce de lettre. Le sujet et les personnages rappellent beaucoup le genre de Lavrince.

7. — (*LE SÉDUCTEUR*).

Un homme, à genoux, de profil à G., protége de son corps une jeune femme qui, assise, à D., sur un fauteuil, remet précipitamment dans son berceau un enfant qu'elle tient dans ses bras. Elle a un pied posé sur un tabouret, et porte, en signe d'effroi, sa main à la hauteur de sa tête. A G., le père de la jeune femme dégaîne son épée pour en percer le séducteur. Il est arrêté dans ce mouvement par la mère, qui le maintient, et par un serviteur qui le tient à bras-le-corps. Au fond, à G., une soubrette. A D., sur un petit bonheur du jour, un bouquet de fleurs — T. C.

A. P. D. R.

Je n'ai jamais vu de cette planche que l'état d'eau-forte, qui n'est pas d'une grande rareté. Je n'hésite pas un seul instant à l'attribuer à Lavrince pour le dessin et la composition, et à de Launay l'aîné pour la gravure. C'est absolument le même intérieur, les mêmes costumes, les mêmes détails d'ameublement que ceux que l'on voit dans les pièces du *Billet doux*, de *Qu'en dit l'abbé?* dues à la collaboration des mêmes artistes. Probablement que cette planche n'a pas été terminée, et que les épreuves d'eau-forte qu'on en rencontre ne sont que des épreuves d'essai.

A la vente Charles Le Blanc, mai 1866, cette pièce était ainsi cataloguée : « 1811. Anonyme de l'École du XVIIIᵉ siècle : Un père voulant tuer le séducteur de sa fille, sept figures, pièce non terminée. »

8. — *SI TU VOULAIS*.

Un jeune homme, assis sur un tertre, à D., son chapeau à ses pieds, sa canne entre ses jambes, tient d'une main par la taille une jeune femme qui est debout à côté de lui. De son autre main, il tient la main de la jeune

femme. Celle-ci, de face, la tête légèrement penchée à D., tient d'une main son tablier, d'où s'échappent des roses. A G., une fenêtre devant laquelle est un store à raies. — T. C. Un filet.

SI TU VOULAIS.

A Paris chez Le Cœur graveur rue Saint-Jacques n° 55.

H. 0^m150. — L. 0^m110.

9. — (*LA SUITE DU DÉJEUNÉ*).

Dans une chambre, au coin du feu, une jeune femme, à G., assise sur une chaise, un pied sur un tabouret. Derrière elle, un jeune homme tient des deux mains le dossier de la chaise, et, la renversant en arrière, cherche à embrasser la jeune femme. Celle-ci l'écarte de la main. A D., un petit bonheur du jour sur lequel le café est servi. — Encadrement avec tablette inférieure.

LA SUITE DU DÉJEUNÉ.

A Paris chez Crousel rue Jacques n° 284.

Cette pièce au pointillé est sûrement de Lavrince.

1^{er} ÉTAT. Avant toute lettre. L'épreuve que j'ai vue de cet état, et qui est dans la collection de M. le baron Pichon, était tirée au verso et au recto du papier.
2^e — Celui qui est décrit.

10. — *THE GREEN PLOT.*

Un jeune homme dans un parc, assis par terre, le dos appuyé contre un tertre, tient enlacée dans ses bras une jeune femme qu'il embrasse sur la bouche. Celle-ci est couchée par terre, de G. à D., et appuie son dos contre le jeune homme, entre les jambes duquel elle a passé une de ses mains. — Sa gorge est complétement découverte. A G., sur un socle de pierre, un sphinx vu de face. — Paysage plein de lumière. — Médaillon entouré d'un filet et contenu dans un rectangle ombré, avec tablette inférieure.

THE GREEN PLOT.

H. 0^m130. — L. 0^m129.

Cette planche est bien certainement de Lavreince, et nous l'aurions comprise dans le corps de notre Catalogue si elle nous avait passé plus tôt sous les yeux. Le dessin original, lavé à l'aquarelle et rehaussé de gouache, d'après lequel cette gravure a été faite, est actuellement dans le cabinet de M. Lacroix. Il est signé en toutes lettres, sur le socle qui supporte le sphinx, *Lawrence*. J'ai rarement vu de dessin plus fin et plus authentique.

GOUACHES DE LAVREINCE

Nous n'avons pas voulu nous lancer dans la description des gouaches, ou dessins de *Lavreince*, que nous avons vu passer en grand nombre sous nos yeux depuis que nous nous occupons de notre travail. La plupart de ces productions sont pour nous apocryphes, ou restaurées d'une telle façon, qu'il ne reste rien, ou presque rien, du maître qui les avait primitivement conçues. Il en est pourtant dont l'authenticité pour nous n'est pas douteuse. Ce sont celles que nous avons indiquées dans le corps de notre Catalogue, à la suite des gravures qui ont été faites d'après elles, et qui sont tirées des cabinets de MM. Audoin, Ed. de Goncourt, baron Pichon, baron Ed. de Rothschild. Nous croyons intéressant de donner ici la description de trois gouaches qui n'ont pas été gravées, et qui sont tellement belles, tellement curieuses à tous les points de vue, que les amateurs, nous en sommes sûrs, nout serons reconnaissants de les leur avoir fait connaître.

1. — *LE BARON DE STAEL.*

Gouache superbe de finesse, de conservation et de couleur. C'est le portrait du baron de Stael, mari de la fameuse Mme de Stael. Il est assis sur un banc de pierre, la main posée sur la base d'un monument où se trouve le tombeau de son fils. Ce tombeau est surmonté d'une urne funéraire, sur laquelle tombent les rayons d'une gloire qu'on voit en H. à G. dans le ciel. Le baron de Stael tient son chapeau à la main sur ses genoux; dans le fond de son chapeau une touffe de roses; la main, qui est appuyée sur le tombeau, tient un mouchoir. Il a un habit bleu, un gilet à raies, une culotte jaune et des bottes à revers. Riche paysage avec des arbres et des fleurs.

Signée sur le banc de pierre à G. *Lawrence* | 1792.

Sur le tombeau on lit: *Gustavius de Stael* | *v. Holstein* | *né le 22 juillet* 1787 | *mort le 7 avril* 1789.

Cette gouache est actuellement dans le cabinet de M. le baron Pichon.

2. — (*LA CONVERSATION DANS UN PARC*).

Composition de sept personnages. Dans un parc, à G., assise sur un banc de bois, une jeune femme vêtue de blanc, les mains dans de longs gants de peau de Suède, l'une d'elles tenant un éventail, un bouquet à son corsage, retourne la tête à G. vers un jeune homme qui, accoudé derrière elle, sur le banc qui les sépare, semble lui parler à l'oreille. Assis à ses pieds, et vu de dos, la tête tournée à G. vers la jeune femme, un homme en grande redingote rouge, un chapeau noir sur la tête. Près de ce groupe, à G., assise sur un tertre, une jeune femme coiffée d'un chapeau de paille, agrémenté de plumes, est en train de tresser une couronne de fleurs. A D., et assise sur une chaise, de pr. à G., une jeune femme, le bras pendant naturellement, et tenant

un livre, retourne la tête vers un groupe de deux personnages, homme et femme, que l'on voit derrière elle. L'homme tient une ombrelle avec laquelle il garantit du soleil sa compagne, qui, les deux poings sur les hanches, a une robe blanche avec une jupe de dessus bleu de ciel; à G. une statue de l'Amour sur un socle. Charmant paysage plein de lumière et de soleil.

Cette gouache, remarquable par sa fraîcheur et sa conservation, n'a pas été gravée; mais elle devait évidemment, dans la pensée de son auteur, faire partie de la suite qui comprend : *Le Concert agréable*, *Le Mercure de France* et *La Partie de musique*.

Elle est actuellement dans le cabinet de M. le baron Edmond de Rothschild.

3. — *SCÈNE DE JALOUSIE*.

Dans un riche intérieur, qui rappelle par l'ameublement et l'architecture ceux de: *Qu'en dit l'abbé?* et du *Billet doux*, une jeune femme, assise devant un clavecin, se retourne vers un jeune homme accoudé sur le dossier de la chaise où elle est assise. Ce dernier tient d'une main son violon, de l'autre son archet; il a un habit rouge et une culotte jaune; à G., sur un tabouret bas, un petit enfant dessine sur un portefeuille posé sur ses genoux. Près de lui un portrait sur un chevalet, et par terre une sphère, des livres et divers autres accessoires; à D. deux femmes assises sur des fauteuils, devant un petit guéridon sur lequel le café est servi sur un plateau. L'une d'elles, celle de gauche, a la main posée sur la main de son amie, et semble la raisonner sur la jalousie qu'elle témoigne en considérant la jeune fille qui est au piano, et le jeune homme qui l'accompagne; à D. une soubrette vue de dos. La femme, qui est assise à D., a une jupe de satin blanc avec une rose au corsage. — Merveilleuse gouache, signée à D. *Lavrence* 1787. — C'est, de toutes les œuvres du maître qui me sont passées sous les yeux, la plus importante sans contredit, par le sujet, la manière dont la composition est traitée, et la fraîcheur incroyable qu'ont conservée les tons et les moindres demi-teintes.

Cette gouache, qui provient de la vente Bontoux, est actuellement dans le cabinet de M. Gillet.

LISTE CHRONOLOGIQUE

DES

GOUACHES, MINIATURES, PASTELS, DESSINS, PRODUCTIONS DIVERSES
DE LAVREINCE

AYANT PASSÉ DANS LES VENTES DEPUIS L'ANNÉE 1778 JUSQU'EN 1800.

1778. — Vente de Dulac. Paillet, expert.
LAVREINS. L'intérieur d'un boudoir. Une femme est endormie sur un sopha. Gouache, 220 livres.

Mercredi, 12 janvier 1780. — Yd. 149[1], Cabinet des estampes. Vente M. ***. Le Brun, expert.
N° 126. — LAUREINCE. Deux dessins coloriés faisant pendants. Ils offrent des sujets pris des *Contes de La Fontaine*. H. 7 pouces, 6 lignes, L. 5 pouces. Sous verre.
N° 127. — Deux dessins coloriés faisant pendants. L'un représente un peintre dans son atelier, les yeux attachés sur un modèle de femme; l'autre un moine dans sa cellule, parlant à une femme. H. 7 pouces, 6 lignes, L. 5 pouces. Sous verre.

Mercredi, 15 mars 1780. — Yd. 149, Cabinet des estampes. Vente Poullain. Le Brun, expert.
N° 129. — Une boîte à fond brun, enrichie de cercles d'or, dont le dessus est orné d'une tête de femme peinte par Sligy, et le dessous de quatre baigneuses peintes par Lavreince.

Lundi, 4 mars 1782. — Yd. 153, Cabinet des estampes. Vente de M. M***. Boileau, expert.
N° 371. — Une boîte ronde d'ancien laque, à contours fond noir et sujets de reliefs en or et argent. Le dedans des couvercles est orné d'une miniature représentant une sultane au bain, par M. Lavrince.

Mardi, 12 mars 1782. — Yd. 155, Cabinet des estampes. Vente de M. ***. Boileau, expert.
N° 160. — LAVRINCE. Gouache. Un paysage sur le devant duquel on voit huit figures se disposant à passer l'eau dans une gondole conduite par trois mariniers. Le fond offre un paysage fort agréable. H. 5 pouces, L. 8 pouces. 62 livres 2 sous. M. Dufour.

1. Les articles devant lesquels se trouve l'indication Yd., suivi d'un numéro d'ordre, ont été relevés dans la Collection des Catalogues de Ventes qui se trouve à la Bibliothèque nationale, Cabinet des estampes.

N° 161. — Une jeune fille assise, les bras croisés et vêtue d'une robe rayée et d'un tablier de taffetas vert. H. 7 pouces, L. 5 pouces. 38 livres 3 sous.

Lundi, 25 *novembre* 1782. — Yd. 155, Cabinet des estampes. Vente de M. ***. Le Brun, expert.

N° 278. — LAVRINCE. Une esquisse représentant une conversation champêtre. — Composition de six figures. H. 9 pouces, L. 7 pouces.

Jeudi, 24 *avril* 1783. — Yd. 158, Cabinet des estampes. Vente Vassal-Saint-Hubert. P. Remy, expert.

N° 92. — LAVRINX. Une femme tenant un livre et assise sur un banc dans un bosquet. Une levrette est près d'elle. Ce morceau est de Lavrins. Il porte 9 pouces de haut sur 9 pouces 9 lignes de large.

N° 93. — Un autre tableau de Lavrinx représentant une femme jouant de la guitare dans un jardin. Un homme assis à terre qui tient une mandoline. H. 11 pouces, L. 8 pouces 6 lignes.

Mercredi, 1er *novembre* 1783. — Yd. 160, Cabinet des estampes. Vente de M. ***. Le Brun, expert.

N° 186. — LAVRINCE. Deux intérieurs d'appartements où l'on voit, dans l'un une femme assise sur un sopha et jouant avec un chien, et l'autre représente une femme jouant avec un chat. H. 6 pouces, L. 5 pouces. Dessin.

N° 187. — Deux intérieurs d'appartements : dans l'un on voit une jeune femme vêtue en blanc, coiffée d'un chapeau et lisant une lettre ; elle est assise et vue de profil. L'autre est une femme assise près d'une cheminée, couverte d'un manteau noir, tenant un livre à la main ; elle est occupée de regarder un chien. Les fonds sont ornés de différents accessoires. H. 6 pouces, L. 5 pouces. Dessin.

N° 188. — L'intérieur d'un appartement. Composition de quatre figures, dont une femme occupée à déjeuner ; elle tient dans ses bras un enfant. Derrière elle est un homme et un enfant vêtu en matelot, tenant un chien en laisse. Sur le devant, à droite, l'on voit une femme de chambre qui verse le déjeuner à sa maîtresse. Cette composition est des plus agréables. H. 12 pouces, L. 10 pouces. Dessin.

Mardi, 23 *mars* 1784. — Yd. 163, Vente de M. ***. Le Brun, expert.

N° 119. — LAVRINCE. Dessin. L'intérieur d'un bosquet où l'on voit au milieu une femme endormie, négligemment couchée sur un banc, tenant un livre ; près d'elle un chien. Les fonds offrent une cascade et des statues. Tous les devants sont ornés de différents accessoires. H. 9 pouces 1/2, L. 9 pouces 1/2.

N° 120. — Une miniature représentant une baigneuse dans un fond de paysage. H. 2 pouces 1/2. L. 2 pouces.

N° 121. — Un dessin colorié représentant un paysage orné de différents groupes de figures. H. 8 pouces, L. 11 pouces.

Mercredi, 31 *mars* 1784. — Yd. 164, Vente de M. Dubois, md orfevre-joaillier. Le Brun, expert.

N° 172. — N. LAVRINCE. Deux pendants : l'un représentant une femme assise paraissant faire des reproches sur un billet qu'elle tient, pendant qu'une jeune fille debout semble s'excuser. L'autre représente une jeune fille debout, vue par le dos et vêtue en satin blanc, tenant une rose et parlant à une femme assise. Ces deux charmants morceaux sont rendus avec la plus grande vérité et font honneur au talent de cet artiste. Ils sont gravés. H. 13 pouces, L. 10 pouces.

N° 173. — Deux pendants : l'un représentant une fille surprise par sa mère en lisant un livre ; elle est occupée à rendre le chapeau à un homme à demi caché derrière un fauteuil. L'autre offre un intérieur de chambre. On y voit une jeune fille se refusant aux instances d'un jeune homme qui est à ses genoux. Ces deux jolis morceaux sont très-fins et composés agréablement. H. 7 pouces, L. 5 pouces.

N° 174. — L'intérieur d'un appartement où l'on voit un auteur faisant la lecture d'une pièce. Deux hommes et trois femmes vêtus dans le costume moderne rendent le tableau très-agréable et des plus intéressants. H. 15 pouces, L. 12 pouces.

N° 175. — L'intérieur d'un appartement où l'on voit une jeune femme à sa table regardant un abbé qui paraît approuver le choix d'un ruban, pendant qu'une marchande de modes fait monter par ses filles des bonnets et des chapeaux. Cette jolie gouache vient d'être gravée depuis peu. H. 11 pouces, L. 8 pouces.

N° 176. — L'intérieur d'un appartement où l'on voit le lever d'une jeune fille accompagnée d'une suivante. Le reste de l'appartement est orné d'accessoires agréables. H. 11 pouces, L. 8 pouces.

CATALOGUE DE L'ŒUVRE DE LAVREINCE.

N° 177. — L'intérieur d'une ferme. On y voit une jeune fille marchant doucement de peur de déranger des poules et un coq. Ce tableau est des plus agréables et d'un ton argentin. H. 11 pouces, L. 8 pouces.

N° 178. — Une jeune fille, les deux bras appuyés sur une table à écrire. Elle est vêtue d'une robe blanche et d'un mantelet noir. H. 7 pouces, L. 6 pouces.

Lundi, 21 juin 1784. — Yd. 163, Vente baron de Saints... Le Brun, expert.

N° 98. — LAVERINS. Deux gouaches représentant des intérieurs de chambre, dans chacun desquels se voit une jeune femme occupée de sa toilette, accompagnée de sa femme de chambre. Ils sont enrichis de divers accessoires qui en augmentent l'intérêt. H. 8 pouces, L. 6 pouces.

N° 99. — Deux vues de rivière : l'une offre des lavandières occupées à travailler, l'autre représente une vue de Melun et du pont. H. 6 pouces 6 lignes, L. 8 pouces 8 lignes.

Vendredi, 7 janvier 1785. — Yd. 163, Cabinet des estampes. Vente de M. M***. Le Brun, expert.

N° 88. — Un sujet de cinq figures, dans l'intérieur d'un salon. Cette composition est une des plus belles productions de cet artiste. H. 10 pouces, L. 13 pouces 1/2.

N° 89. — Un sujet de trois figures dans un intérieur de chambre à coucher, où l'on voit sur le devant une jeune femme à sa toilette. Elle est occupée à se chausser. Cette jolie miniature est de deux pouces 1/2 en rond dans une bordure carrée.

N° 90. — L'intérieur d'une chambre à coucher où l'on voit une jeune femme négligemment couchée, retenant un chasseur qui semble la quitter. Cette miniature peut faire pendant à la précédente.

N° 91. — Intérieur d'appartement orné de figures. Dans l'un on voit une dame dans un fauteuil, tenant un chien qu'elle fait agacer par sa femme de chambre qui lui présente un chat. L'autre offre l'intérieur d'un boudoir, où l'on voit une femme tenant un serin sur le doigt et parlant à sa suivante, qui lui présente une cage. H. 8 pouces, L. 5 pouces.

N° 92. — Deux sujets tirés des *Contes de La Fontaine*, dont l'un présente *le Mari battu et content*, l'autre *le Savetier et le Financier*. H. 8 pouces, L. 5 pouces.

N° 93. — Deux dessins coloriés représentant deux jeunes filles jusqu'à mi-corps. H. 6 pouces, L. 4 pouces.

N° 94. — Un petit garçon vêtu en matelot, coiffé en cheveux, vu de face, à mi-corps.

N° 107. — M. LAVRINCE et BELLANGER. La vue de la Colonnade de la place Louis XV, prise du Palais-Bourbon. Ce dessin intéressant est un des plus fins de ce jeune artiste et est enrichi de figures et d'animaux. H. 13 pouces, L. 21 pouces.

Lundi, 14 février 1785. — Yd. 167, Cabinet des estampes. Vente du Baron de Saint-Julien. Jaubert, expert.

N° 146. — LAVRINCE. Gouache. Intérieur d'appartement où l'on voit une jeune demoiselle assise, un papier de musique à sa main. Ce morceau est d'une jolie couleur. H. 8 pouces, L. 6 pouces.

Mardi, 15 novembre 1785. — Yd. 173, Cabinet des estampes. Vente de M. Godefroy. Le Brun, expert.

N° 163. — LAVERINS. Aquarelle. L'intérieur d'un appartement où l'on voit un vieillard et une jeune dame jouant au trictrac. Un jeune homme qui paraît la conseiller glisse une lettre à une jeune personne. H. 12 pouces, L. 15 pouces.

Lundi, 21 novembre 1785. — Yd. 173, Cabinet des estampes. Vente de M. ***. Le Brun, expert.

N° 120. — LAVRINCE. Deux dessins coloriés représentant des intérieurs d'appartement. Dans l'un est une jeune femme tenant un chien; près d'elle est une vieille qui tient une seringue. L'autre offre une jeune femme qui veut attraper un serin qu'un chat fait échapper. H. 6 pouces, L. 4 pouces.

Mardi, 20 décembre 1785. — Yd. 164, Cabinet des estampes. Vente de M. M***. Le Brun, expert.

N° 118. — Tableaux. Deux pendants. L'un représente une femme assise, paraissant faire des reproches sur un billet qu'elle tient, pendant qu'une jeune fille debout semble s'excuser. L'autre représente une jeune fille debout, vue par le dos et vêtue en satin blanc, tenant une rose et parlant à une femme assise. Ces deux charmants morceaux sont rendus avec la plus grande vérité et font honneur au talent de cet artiste. Ils sont gravés. H. 13 pouces, L. 10 pouces. (*Voir la vente du 31 mars* 1784, *n°* 172.)

N° 119. — L'intérieur d'un appartement où l'on voit une jeune femme à sa toilette regardant un abbé qui paraît

approuver le choix d'un ruban pendant qu'une marchande de modes fait montrer par ses filles des bonnets et des chapeaux. Cette jolie gouache vient d'être gravée depuis peu. H. 11 pouces, L. 8 pouces. (*Voir le n° 175 de la vente du 31 mars 1784.*)

N° 120. — Deux autres du même genre que le précédent.

Lundi, 24 avril 1786. — Yd. 177. Cabinet des estampes. Vente de M. M***. Le Brun, expert.

N° 144. — LAVRINS. Quatre jolis dessins coloriés représentant des sujets agréables, dont deux sont tirés des *Contes de La Fontaine* : *l'Ane bâté* et *la Jument du compère Pierre.* H. 8 pouces, L. 5 pouces.

N° 145. — Un jeune moine près d'une femme qui ôte sa chemise, et l'autre des femmes dans un lit, à l'une desquelles on donne un clystère.

3 mai 1786. — Yd. 177. Cabinet des estampes. Vente de M. ***. Le Brun, expert.

N° 398. — LAVRINCE. Une femme ajustée d'une pelisse rose et d'une jupe de mousseline, assise sur le devant d'un boudoir près d'un secrétaire.

Lundi, 4 décembre 1786. — Yd. 176. Cabinet des estampes. Vente du Chevalier de C*** Paillet, expert.

N° 119. — LAVRENCE. La vue intérieure d'un salon richement décoré dans lequel on remarque différents groupes de figures, dont le principal, placé sur la gauche, est composé de quatre personnes autour d'une table de jeu. Cette gouache est agréable par le sujet, et est touchée avec la plus grande précision, et d'un effet juste. H. 11 pouces, L. 8 pouces 5 lignes.

Mercredi, 31 janvier 1787. — Yd. 183. Cabinet des estampes. Vente de M. M***. Paillet, expert.

N° 74. — Deux jolis dessins aquarelles par M. Lavrince, représentant des intérieurs d'appartements, avec figures de femme du costume moderne, très-agréablement rendus.

N° 75. — Deux autres petits dessins aquarelles par le même, représentant deux jeunes filles vues à mi-corps.

N° 76. — Une autre par le même et du même genre, représentant un petit garçon.

2 avril 1787. — Yd. 186, Cabinet des estampes. Vente M***. Constantin, expert.

N° 83. — Une compagnie dans un parc. Une jeune personne qui se cache derrière la statue de l'Amour semble écouter la conversation des six autres. Cette gouache, charmante de composition, est très-agréable, et on y trouve la grâce ordinaire aux productions de cet artiste. L. 11 pouces, H. 8 pouces.

N° 84. — Deux dessins coloriés, composition de deux figures. Ils sont connus par les estampes qu'en a gravées M. Janinet sous le titre de : *la Confidence* et *Ha! le joli petit chien!* — Ces deux dessins, très-harmonieux, sont des plus fins de ce maître. H. 7 pouces 1/2, L. 6 pouces 1/2.

Mercredi, 25 avril 1787. — Yd. 184. Cabinet des estampes. Vente Beaujon. P. Remy, expert.

N° 238. — LAVERINCE. Une femme assise dans un fauteuil et faisant du filet ; une autre femme assise aussi, tenant un livre et ayant la main droite sur son visage. Ces deux morceaux sont soignés. Ils portent chacun 7 pouces de H. sur 5 pouces 4 lignes de L.

26 novembre 1787. — Yd. 182, Cabinet des estampes. Vente de M. ***. Le Brun, expert.

N° 340. — LAVRINCE. Une boîte de forme ovale, à cercle d'or, de couleur. Le dessus orné d'une miniature par M. Lavrince, représentant une jeune femme réveillée par des amours. H. 12 lignes, L. 14 lignes.

6 décembre 1787. — Yd. 186, Cabinet des estampes. Vente de M. ***. Constantin, expert.

N° 113. — M. LAVRINCE. Une compagnie dans un parc. Une jeune personne qui se cache derrière la statue de l'Amour semble écouter la conversation des six autres. Cette gouache, charmante de composition, est très-agréable et on y trouve la grâce ordinaire aux productions de cet artiste. L. 11 pouces, H. 8 pouces. (*Voir le n° 83 de la vente du 2 avril 1787.*)

Lundi, 28 janvier 1789. — Yd. 189, Cabinet des estampes. Vente de M. Ch***. Paillet, expert.

CATALOGUE DE L'ŒUVRE DE LAVREINCE.

N° 75. — M. LAVRINCE. Un intérieur d'appartement dans lequel sont deux jeunes dames agréablement ajustées d'habits de soie. L'une est assise et caresse un chien. — H. 10 pouces, L. 7 pouces 6 lignes. Tableau sur bois.

Mercredi, 26 mars 1788. — Yd. 190. Cabinet des estampes. Vente de M. ***. Regnault-Delalande, expert.

N° 125. — LAVRINCE. Dessin. Un intérieur d'appartement dans lequel on voit une jeune dame assise sur un canapé et jouant avec un singe. Dessin colorié.

Jeudi, 18 *décembre* 1788. — Yd. 189, Cabinet des estampes. Vente de M. Dubois, joaillier... Paillet, expert.

N° 96. — LAVRINCE. Un petit tableau très-fin et agréable par le sujet. Il représente deux jeunes femmes dans un appartement, dont l'une est assise tenant son chien sur elle. H. 10 pouces, L. 8 pouces. Tableau sur bois. (*Voir le n° 5 de la vente du* 28 *janvier* 1789.)

N° 118. — Deux grands morceaux faits de deux figures chacun dans des intérieurs d'appartements. On voit dans l'un une dame assise près d'une croisée, paraissant faire quelques reproches à sa fille; dans l'autre, deux dames causant ensemble, dont l'une est debout, respirant l'odeur d'une rose; ils sont d'une exécution précieuse et d'un effet bien entendu. H. 18 pouces, L. 10 pouces.

N° 119. — Deux sujets de fantaisie représentant des intérieurs de chambres à coucher. Ils sont gravés, l'un sous le titre du *Lever*, l'autre sous celui du *Clystère*. H. 9 pouces, L. 7 pouces.

N° 120. — Deux autres petits sujets gracieux composés chacun de trois figures; l'un représente une jeune femme assise, tenant une lettre que vient de lui remettre une femme âgée; l'autre, une jeune dame à sa toilette, considérant un bijou que lui apporte un marchand. H. 10 pouces, L. 7 pouces 1/2.

N° 121. — Un homme vêtu d'une robe de chambre et assis à son secrétaire présente des bijoux à une jeune fille. On voit dans le fond et derrière le paravent une femme occupée à considérer cette scène. H. 10 pouces, L. 7 pouces.

N° 122. — Deux petits morceaux représentant chacun une jeune femme en demi-toilette, dont une est assise devant un écran, et l'autre tenant un livre dans la main. H. 7 pouces, L. 5 pouces.

N° 123. — Deux jolis dessins par M. Lavrince, représentant des sujets de fantaisie composés chacun de trois figures. Ils sont légèrement lavés à l'aquarelle.

N° 251. — Une boîte d'écaille noire ornée d'un sujet agréable et bien peint par Lavrince.

N° 252. — Une autre boîte du même genre et pareillement ornée d'un sujet de femme à sa toilette, par le même.

Lundi, 9 *février* 1789. — Yd. 192, Cabinet des estampes. Vente Coclers et de M. D***. Le Brun, expert.

N° 326. — LAVRINCE. Une belle boîte d'or ronde ornée de miniatures sous glaces. Le tour représente la Danse, le dessus le Jeu de la balançoire et le dessous les Amusements champêtres.

Lundi, 16 *février* 1789. — Yd. 192, Cabinet des estampes. Vente D***.

N° 542. — LAVRINCE. *Le Retour trop précipité*, très-jolie gouache. Composition de trois figures, où l'on voit la statue de l'Amour. Le fond est orné de paysage et a été très-bien gravé par J. A. Pierron. H. 10 pouces, L. 8 pouces.

Lundi, 31 *mai* 1790. — Yd., Cabinet des estampes. Vente de M. M***. Le Brun, expert.

N° 62. — LAVERINS. Deux jeunes femmes dans l'intérieur d'un appartement. L'une d'elles, assise, tient sur ses genoux un chien que l'autre agace. Plusieurs accessoires rendent ce tableau très-agréable. H. 10 pouces, L. 7 pouces 1/2. Tableau sur bois.

N° 201. — L'intérieur d'un parc où se repose une compagnie de six personnes près de la statue de l'Amour. Derrière est une jeune fille venant écouter avec un air de mystère la conversation. Cette gouache est une des plus agréables de l'artiste. H. 8 pouces, L. 11 pouces. (*Voir le n°* 113 *de la vente du* 6 *décembre* 1787 *et le n°* 83 *de la vente du* 2 *avril* 1787.)

N° 203. — Deux intérieurs de boudoirs connus par les estampes gravées sous le titre : *l'Ouvrière en dentelle* et *le Déjeuner en tête à tête*. H. 8 pouces, L. 7 pouces.

Lundi, 18 *janvier* 1790. — Yd. 195. Vente Boyer de Fons-Colombe. Le Brun, expert.

N° 554. — Lavrince. Un intérieur de boudoir où l'on voit une femme sur un sopha regardant jouer un singe. Ce dessin, à la plume et colorié, est sur papier blanc. H. 8 pouces, L. 6 pouces.

Lundi, 30 *janvier* 1792. — Yd. 201. Cabinet des estampes. Vente Pope. Le Brun, expert.

N° 69. — Lavrince. Miniatures. Une jeune fille au sortir de son lit, accompagnée de sa femme de chambre. 30 lignes de diamètre.

N° 70. — Deux jeunes filles vues à mi-corps et dans le costume du temps, dans une bordure en bronze doré.

Jeudi, 25 *décembre* 1794. — Yd. 205, Cabinet des estampes. Vente du citoyen ***. Regnault-Delalande, expert.

N° 34. Lavrince. Le Portrait de la citoyenne Dugazon dans le rôle de *Nina*, peint à gouache par Lavreince.

N° 35. — Deux études de jeunes femmes vues à mi-corps. Dessins faits à l'aquarelle par le même.

TABLES

GRAVURES D'APRÈS LAVREINCE

FAISANT PENDANTS OU FAISANT SUITE.

L'Accident imprévu. — La Sentinelle en défaut.	2	planches.
Ah! quel doux plaisir. — Je touche au bonheur.	2	—
L'Assemblée au concert. — L'Assemblée au salon.	2	—
L'Automne. — L'Été. — L'Hiver. — Le Printemps. — *Suite de.*	4	—
L'Aveu difficile. — La Comparaison. — L'Indiscrétion. — *Suite de.*	3	—
La Balançoire mystérieuse. — Les Nymphes scrupuleuses.	2	—
Le Billet doux. — Qu'en dit l'abbé?	2	—
Le Bosquet d'amour. — La Promenade au bois de Vincennes.	2	—
Le Concert agréable. — Le Mercure de France. — La Partie de musique. — *Suite de.*	3	—
La Consolation de l'absence. — L'Heureux moment. — Les Soins mérités. — *Suite de.*	3	—
Le Contretemps, faisant pendant à l'Indiscret de Borel.	2	—
Le Coucher des ouvrières en modes. — Le Lever des ouvrières en modes. — École de danse. — *Suite de.*	3	—
Le Déjeuner anglais. — La Leçon interrompue.	2	—
Le Déjeuner en tête-à-tête. — L'Ouvrière en dentelle.	2	—
L'Élève discret. — Pauvre Minet, que ne suis-je à ta place!	2	—
Ha! le joli petit chien! — Le Petit Conseil.	2	—
Jamais d'accord. — Le Serin chéri.	2	—
La Marchande à la toilette. — La Soubrette confidente.	2	—
Quatre sujets tirés des *Liaisons dangereuses*, dont un par Touzé, et les trois suivants par Lavreince. — Mᵐᵉ Marteuil and Miss Cécille Volange. — Valmont and Émilie. — Valmont and Présidente de Tourvel. — *Suite de.*	4	—
Les Offres séduisantes. — Le Restaurant.	2	—
Le Retour trop précipité, faisant pendant à l'Irrésolution, ou la Confidence, gravée par Pierron d'après Trinquesse.	2	—
Le Roman dangereux, faisant pendant au Jardinier galant, gravé par Helman, d'après Baudouin.	2	—

PIÈCES DOUTEUSES.

Eh! vite, l'on nous voit. — Si tu voulais!	2	—

LISTE CHRONOLOGIQUE DES GRAVURES DE LAVREINCE

1777, 5 *octobre*. — L'Heureux moment.
1778, *lundi* 23 *mars*. — Le Billet doux.
1781, 24 *avril*. — Le Roman dangereux.
1782, 19 *janvier*. — La Marchande à la toilette.
— *jeudi* 7 *février*. — Le Directeur des toilettes.
— 26 *mars*. — Les Apprêts du ballet.
— 26 *avril*. — Le Restaurant.
— 13 *juillet*. — L'Été et le Printemps.
— 17 *août*. — Les Offres séduisantes.'
1783, *jeudi* 20 *mars*. — L'Assemblée au salon.
— 10 *mai*. — L'Automne et l'Hiver.
1784, 10 *mai*. — Le Concert agréable.
— *lundi* 8 *mars*. — L'Assemblée au concert.
— *dimanche* 21 *mars*. — Les Nymphes scrupuleuses.
— *jeudi* 11 *novembre*. — Les Sabots.
— *samedi* 20 *novembre*. — Le Lever des ouvrières en modes.
— *samedi* 20 *novembre*. — Le Mercure de France.
1785, *vendredi* 12 *janvier*. — Mrs Merteuil and Miss Cécille Volange.
— *lundi* 9 *mai*. — L'Innocence en danger.
— 11 *juin*. — Le Mercure de France (réduction de Mme de Villeneuve).
— 9 *juillet*. — La Consolation de l'absence.
— *jeudi* 22 *septembre*. — École de danse.
— *mardi* 6 *décembre*. — Le Déjeuner anglais.

1785, *samedi* 27 *décembre*. — Valmont and Présidente de Tourvel.
1786, *samedi* 27 *décembre*. — La Comparaison.
— *samedi* 27 *décembre*. — L'Élève discret.
— *dimanche* 8 *octobre*. — Le Contre-temps.
1787, *dimanche* 14 *janvier*. — Nina.
— 19 *janvier*. — La Soubrette confidente.
— *vendredi* 16 *mars*. — La Petite Guerre.
— *lundi* 16 *juillet*. — L'Aveu difficile.
— *samedi* 21 *juillet*. — La Leçon interrompue.
— 1er *décembre*. — Les Deux Jeux.
1788, *vendredi* 29 *février*. — Le Coucher des ouvrières en modes.
— *jeudi* 5 *juin*. — Le Retour trop précipité.
— *samedi* 5 *juillet*. — Les Soins mérités.
— 13 *juillet*. — L'Indiscrétion.
— *samedi* 1er *novembre*. — Qu'en dit l'abbé?
— *lundi* 8 *décembre*. — Valmont and Émilie.
1789, 25 *avril*. — L'Accident imprévu.
— 25 *avril*. — La Sentinelle en défaut.
— *vendredi* 17 *juillet*. — Les Deux Cages, ou la plus Heureuse.
1790, *dimanche* 23 *mai*. — La Partie de musique.
1800, Henri Gahn.
— Gustave III.

TABLES.

LISTE ALPHABÉTIQUE DES GRAVEURS

AYANT REPRODUIT LES GOUACHES OU DESSINS DE LAVREINCE.

Stephen Benossi	37	Guttemberg le Jeune	34
Antoine Ulrich Berndes.	26	Helman	44
De Brea	23	Janinet	12, 15, 18, 25, 27 29, 39
L. Campion	32	V. Langlois le Jeune	38
Caquet	29	N. de Launay	17, 20, 28, 41
J.-B. Chapüy	15, 17, 18, 40	Le Cœur	52
Colinet	35	Le Vilain	41
J.-B. Compagnie	32	Masquelier	45
Copia	12, 31	Mixelle	30
J. Couché	45	Partout	18
Darcis	11, 46	J.-A. Pierron	43
J.-E. Delignon	37	Raunherm	20
Denargle (Le Grand)	30, 47	Reynolds	42
Deni	42	Tresca	13
F. Dequevauviller	13, 14, 21, 25, 32	C.-N. Varin	19
Egairam (Mariage)	24	Vidal	15, 16, 22, 26, 28, 31, 33, 36, 48
C.-S. Gaucher	27	Mme de Villeneuve	34
Romain Girard	34, 49	Voyez l'aîné	24

LISTE ALPHABÉTIQUE DES GRAVURES

Elles sont désignées par leurs titres. Les chiffres indiquent les pages où les pièces se trouvent décrites, ou simplement inscrites pour mémoire.

L'Accident imprévu	11	L'Aveu difficile	15
Ah! laisse-moi donc voir!	12	La Balançoire mystérieuse	16
Ah! quel doux plaisir!	12	Le Billet doux	16
Ah! qu'elle est heureuse!	12	Le Bosquet d'amour	17
Les Apprêts du ballet	13	La Comparaison	18
L'Assemblée au concert	13	Le Concert agréable	19
L'Assemblée au salon	14	Un Concert dans un jardin	19
L'Automne	15	La Consolation de l'absence	19

Le Contretemps	20	Le Midi	35
Le Coucher des ouvrières en modes	21	Nina	35
Le Déjeuner anglais	22	Les Nymphes scrupuleuses	36
Le Déjeuner en tête-à-tête	22	Les Offres séduisantes	36
Les Deux Cages, ou la plus Heureuse	23	On y va deux	37
Les Deux Cailles, ou la plus Heureuse	23	L'Ouvrière en dentelle	38
Les Deux Jeux	23	La Partie de musique	38
Le Directeur des toilettes	24	Pauvre Minet! que ne suis-je à ta place?	39
Le Doux Entretien	24	Le Petit Conseil	39
École de danse	25	La Petite Guerre	39
L'Élève discret	25	Le Portrait du mari	39
L'Été	26	Le Printemps	40
Henri Gahn	26	La Promenade au Bois de Vincennes	40
La Galante surprise	26	Qu'en dit l'abbé?	40
Les Grâces parisiennes au bois de Vincennes	26	Le Repentir tardif	41
Gustave III	27	La Réponse embarrassante	42
Ha! le joli petit chien!	27	Le Restaurant	42
L'Heureux moment	27	Le Retour trop précipité	43
L'Hiver	28	Le Retour à la vertu	43
L'Indiscrétion	29	Le Roman dangereux	44
L'Innocence en danger	29	Les Sabots	44
Jamais d'accord!	30	La Sentinelle en défaut	46
La Jarretière	30	Le Serin chéri	47
Je touche au bonheur	30	Les Soins mérités	47
La Leçon interrompue	31	La Soubrette confidente	48
Le Lever des ouvrières en modes	31	The Comparaison	48
La Marchande à la toilette	32	Les Trois Sœurs au Parc de Saint-Cloud	48
Le Mercure de France	33	Valmont and Émilie	49
Mrs Merteuil and Miss Cécille Volange	34	Valmont and Présidente de Tourvel	49

PIÈCES DOUTEUSES.

Le Colin-Maillard	50	La Répétition du Ballet	52
Mme Dugazon	50	Le Séducteur	52
Eh! vite, l'on nous voit!	51	Si tu voulais!	52
Le Joli Chien!	51	La Suite du déjeuné	53
Le Lever	51		

TABLE GÉNÉRALE DES MATIÈRES

	Pages
Préface.	1
Renseignements biographiques et bibliographiques.	5
Mode d'exécution du Catalogue.	7
Catalogue descriptif et raisonné des Estampes.	12
Estampes attribuées provisoirement à Lavreince.	50
Description de trois gouaches de Lavreince.	54
Liste chronologique des gouaches, miniatures, pastels, dessins de Lavreince, ayant passé dans les ventes de 1778 à 1800.	57
Gravures, d'après Lavreince, formant pendants ou faisant suite.	63
Liste chronologique des gravures de Lavreince.	64
Liste alphabétique des graveurs ayant reproduit les gouaches ou dessins de Lavreince.	65
Liste alphabétique des gravures d'après Lavreince.	65

A PARIS
DES PRESSES DE D. JOUAUST
Imprimeur breveté
RUE SAINT-HONORÉ, 338
MDCCCLXXV

www.ingramcontent.com/pod-product-compliance
Lightning Source LLC
Chambersburg PA
CBHW071421220526
45469CB00004B/1369